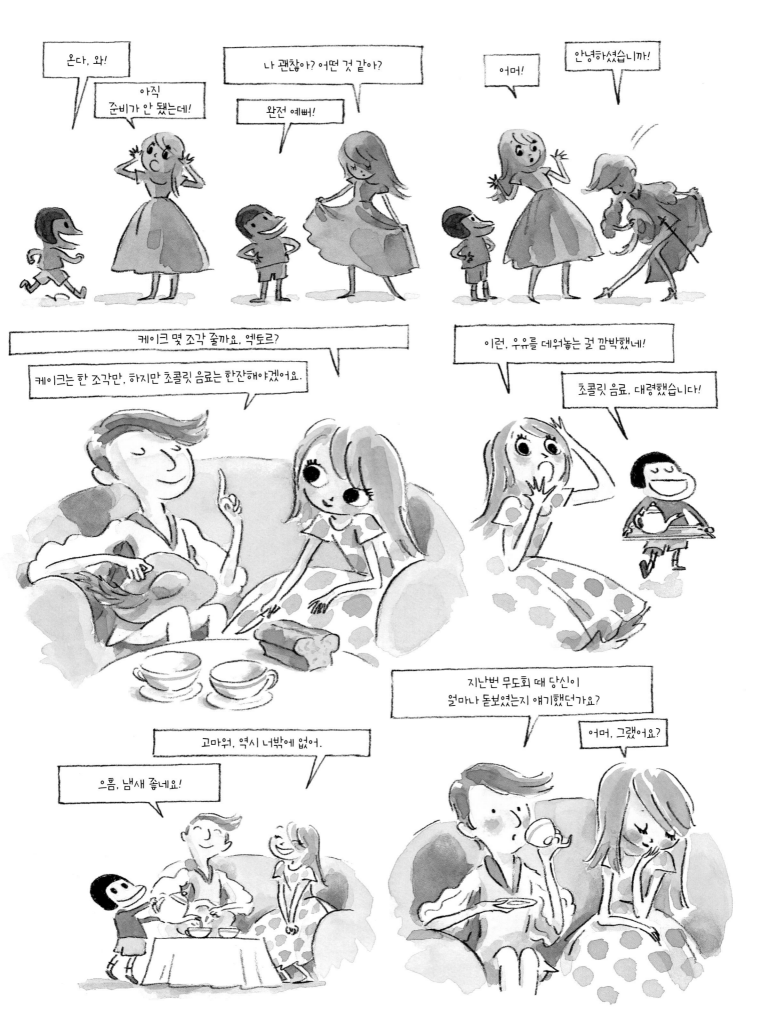

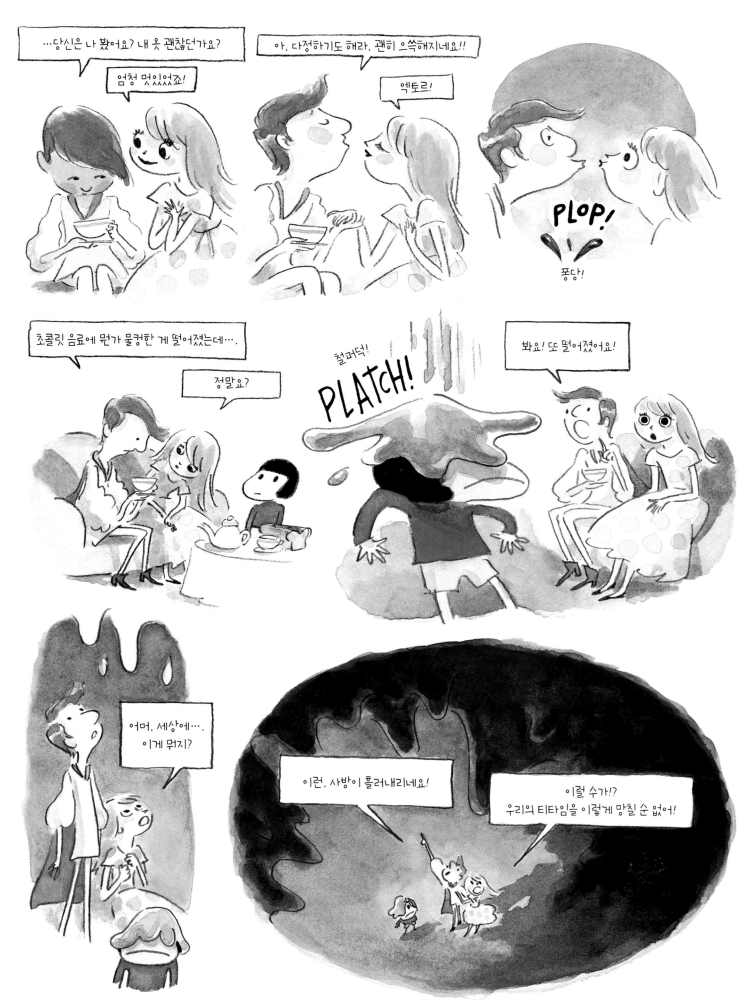

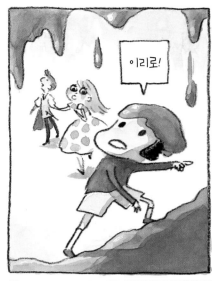

이리로!

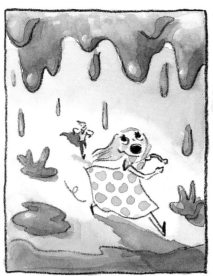

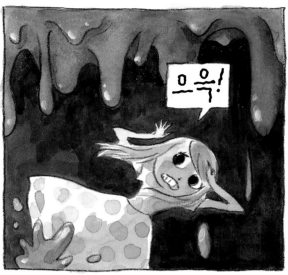

으윽!

철
퍼
덕

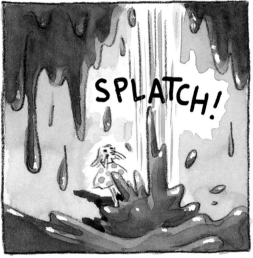

SPLATCH!

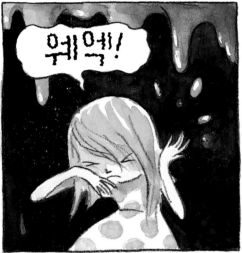

웨엑!

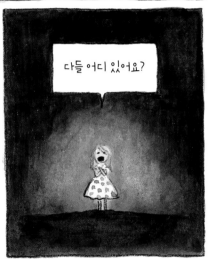

다들 어디 있어요?

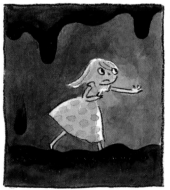

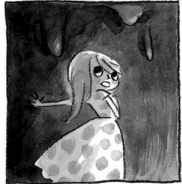

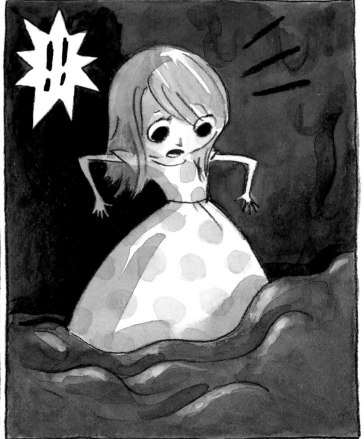

!!

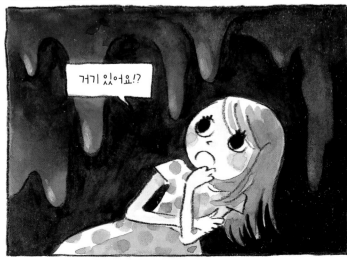

거기 있어요!?

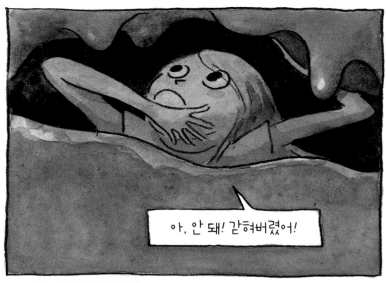

아, 안 돼! 갇혀버렸어!

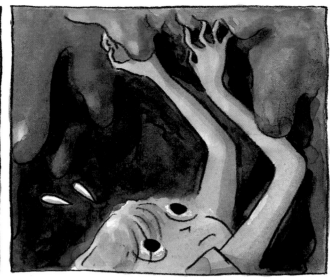

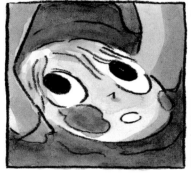

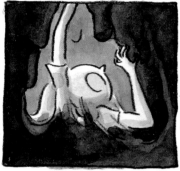

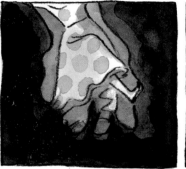

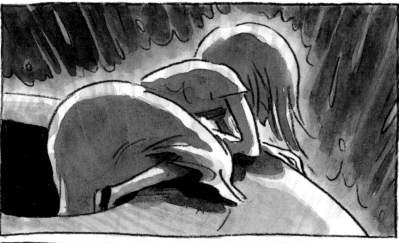

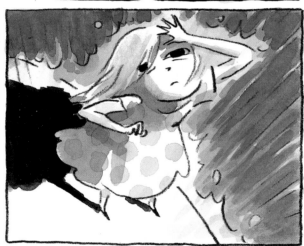

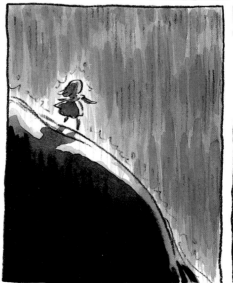

앗!

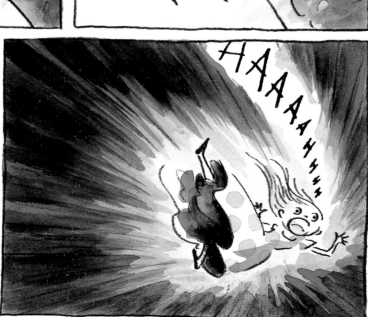

HAAAAHHH

아아아아아

풍덩!

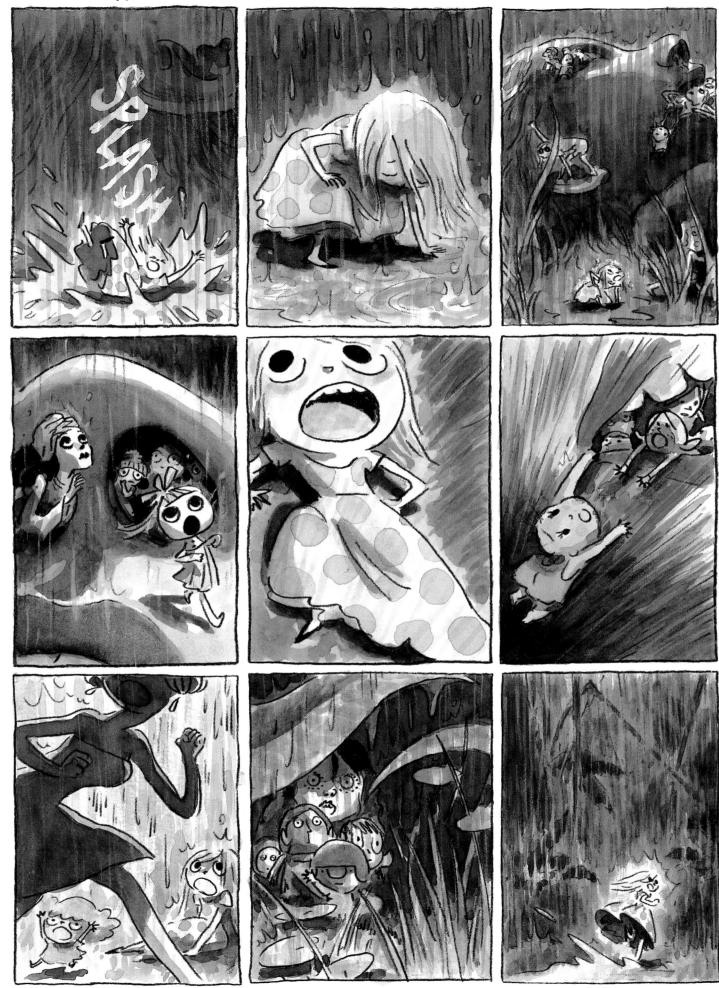

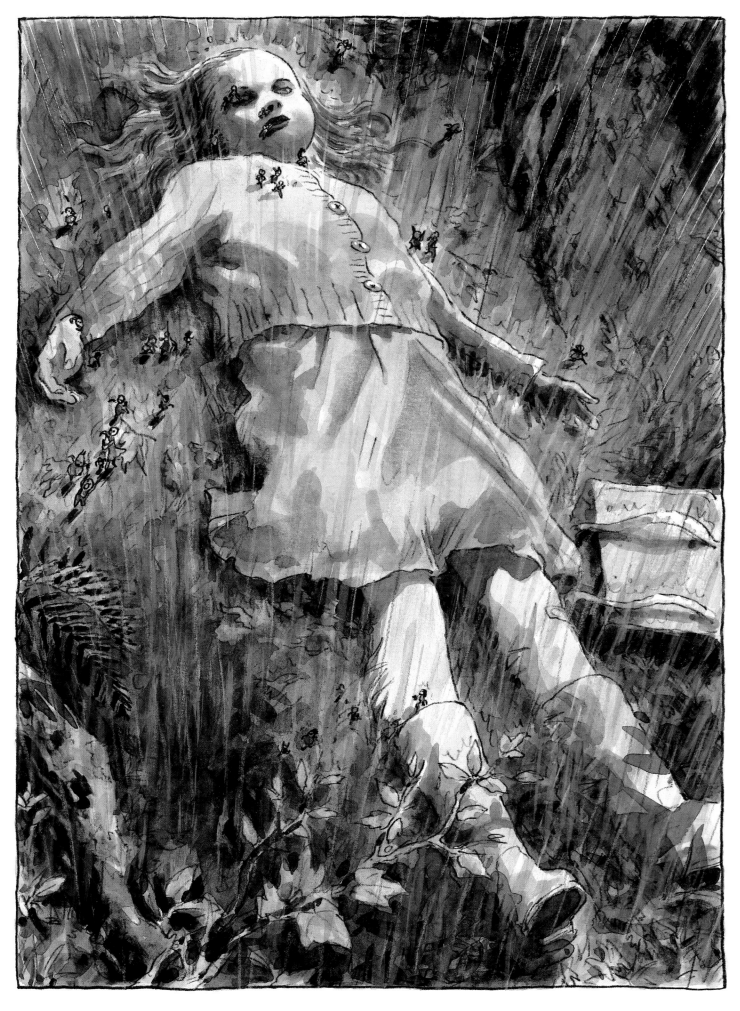

북 스 토 리
아트코믹스
시 리 즈 ❹

아름다운 어둠

원안 마리 폼퓌 | 대본 마리 폼퓌 & 파비앵 벨만 | 작화 케라스코에트

옮긴이 이세진

북스토리

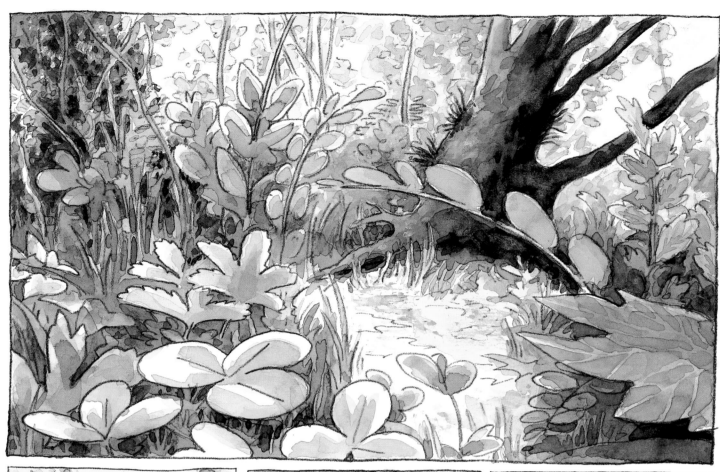

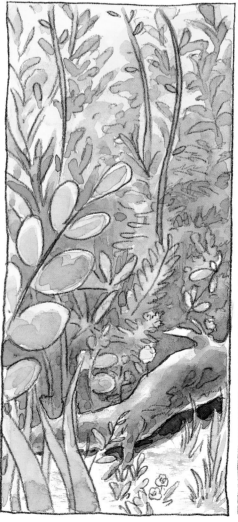

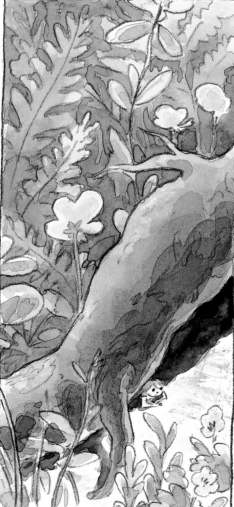

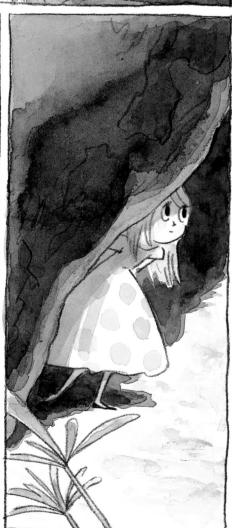

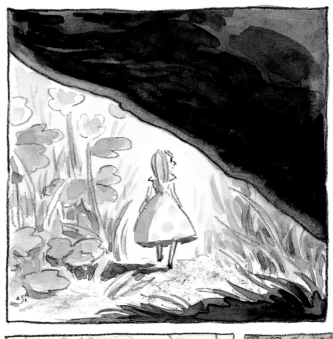

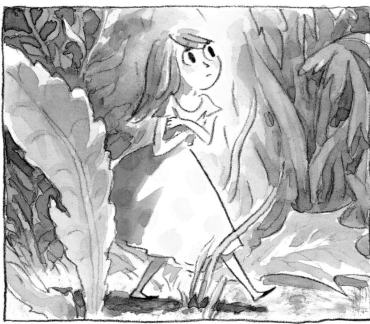

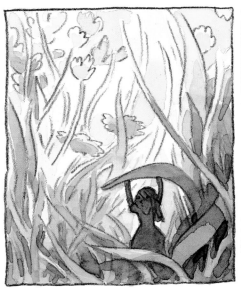

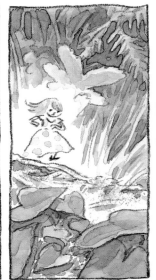

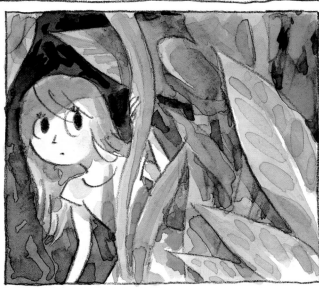

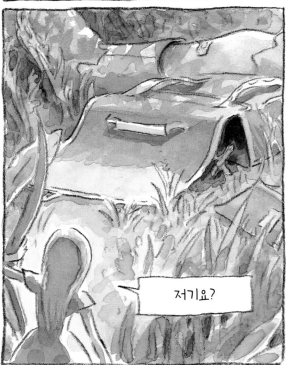

저기요?

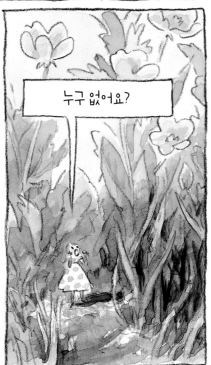

누구 없어요?

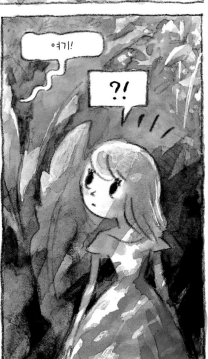

여기!

?!

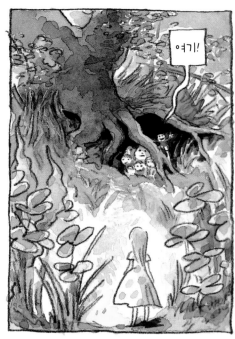

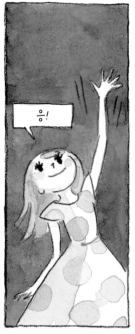

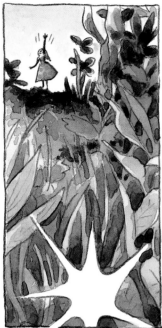

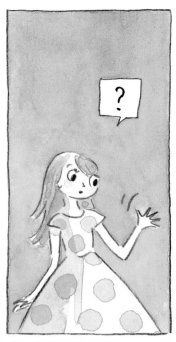

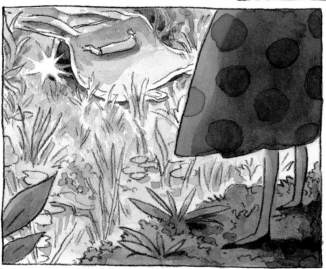

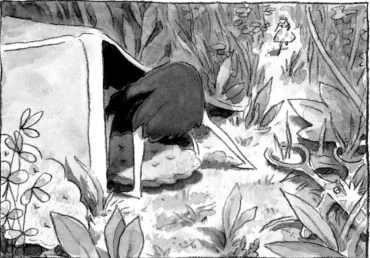

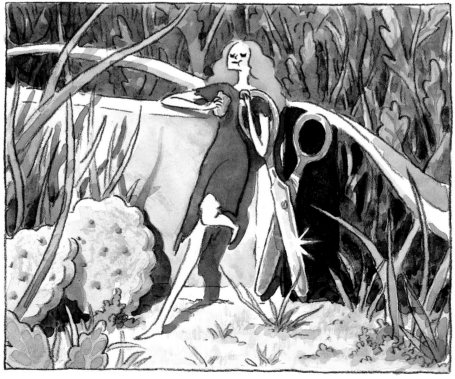

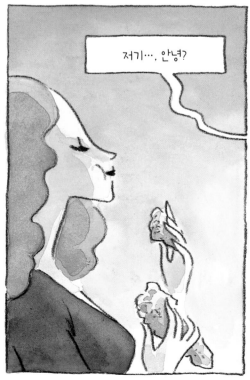

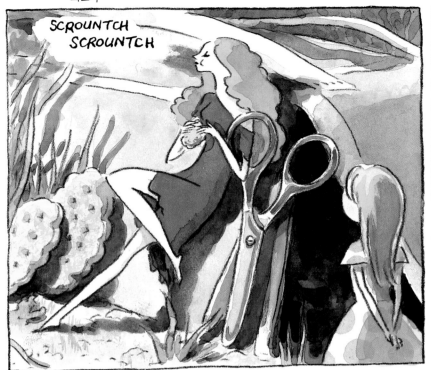

SCROUNTCH
SCROUNTCH

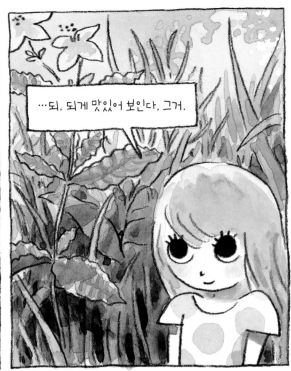

…되, 되게 맛있어 보인다, 그거.

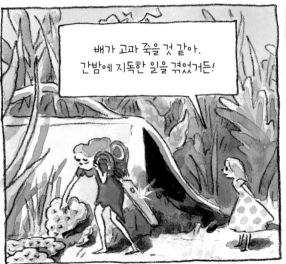

배가 고파 죽을 것 같아.
간밤에 지독한 일을 겪었거든!

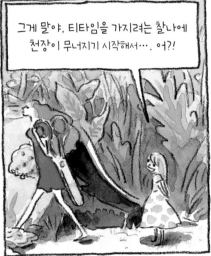

그게 말야, 티타임을 가지려는 찰나에
천장이 무너지기 시작해서…. 어?!

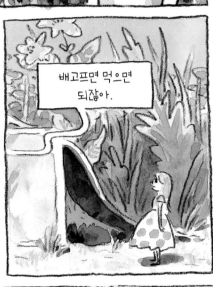

배고프면 먹으면
되잖아.

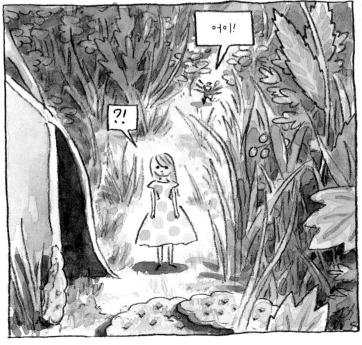

어이!

?!

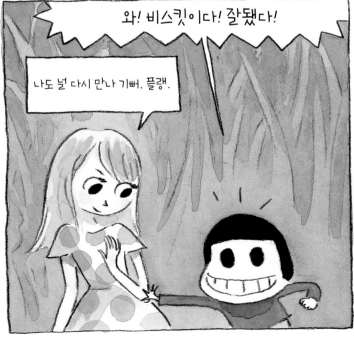

와! 비스킷이다! 잘됐다!

나도 널 다시 만나 기뻐, 플랭.

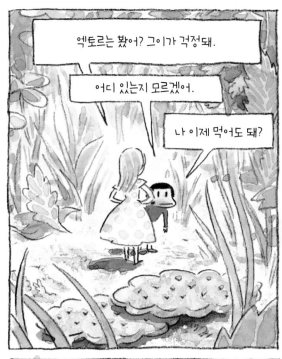

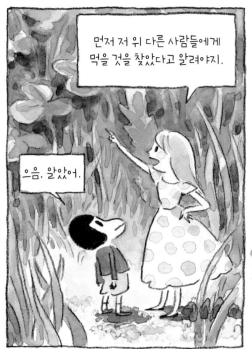

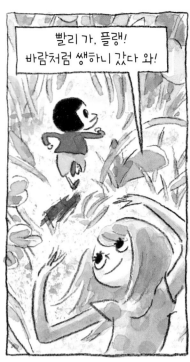

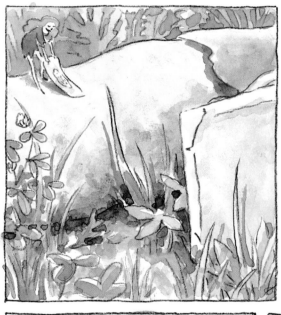

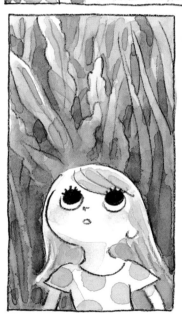

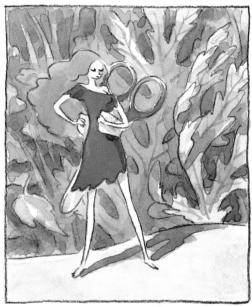

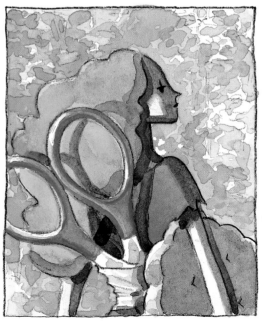

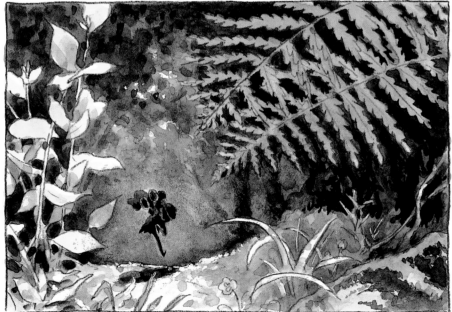

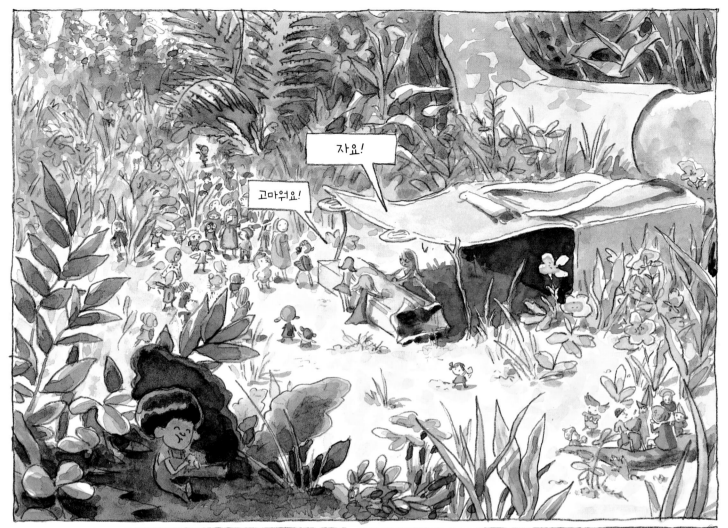

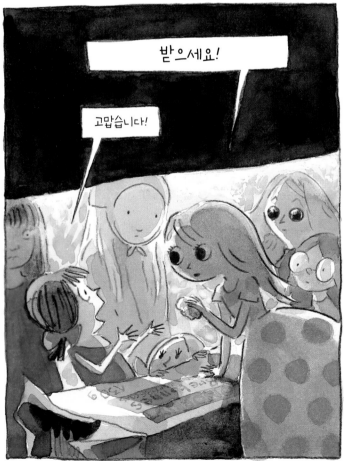

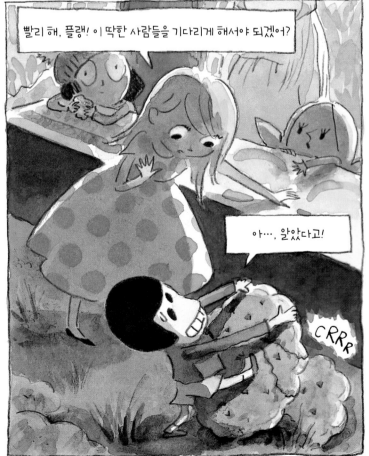

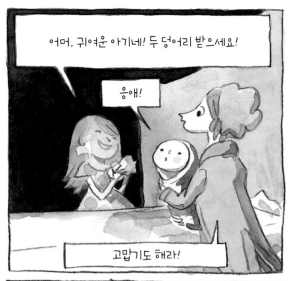

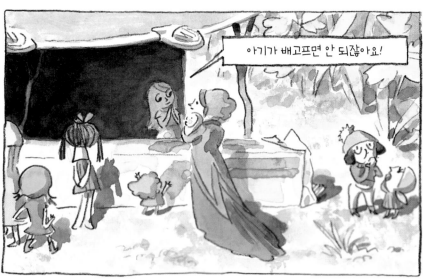

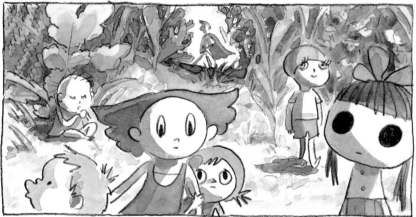

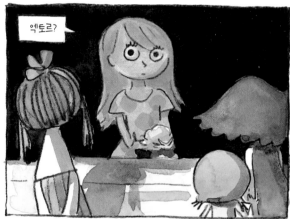

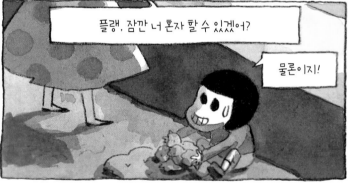

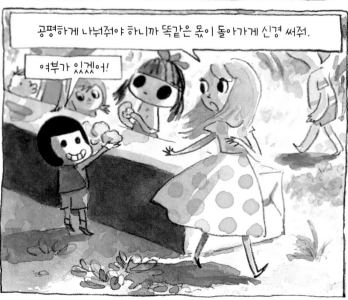

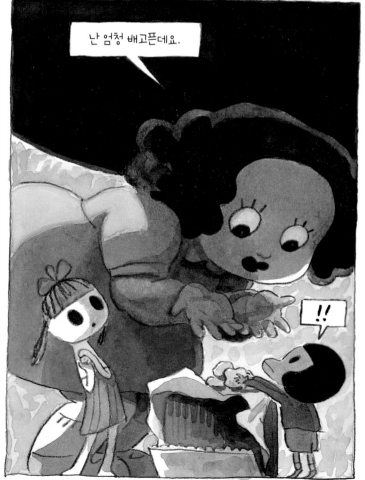

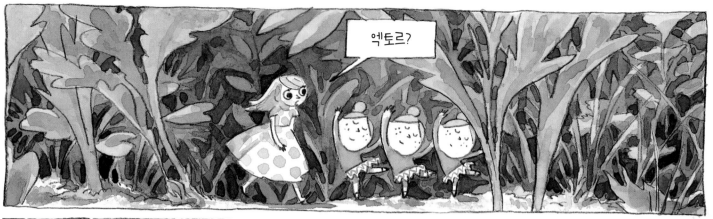

엑토르?

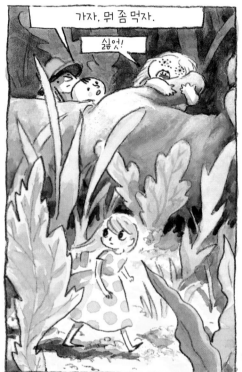

가자, 뭐 좀 먹자.

싫엇!

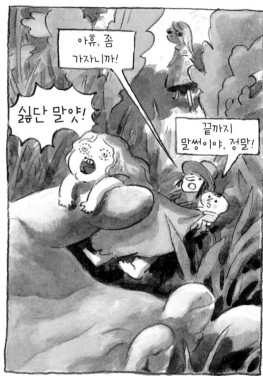

아휴, 좀
가자니까!

싫단 말얏!

끝까지
말썽이야, 정말!

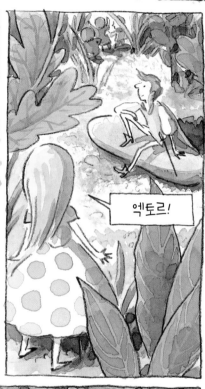

엑토르!

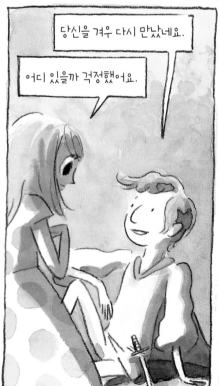

당신을 겨우 다시 만났네요.

어디 있을까 걱정했어요.

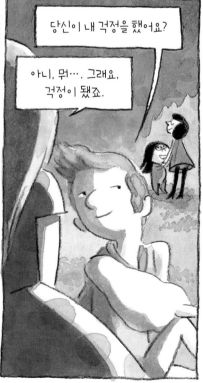

당신이 내 걱정을 했어요?

아니, 뭐…. 그래요,
걱정이 됐죠.

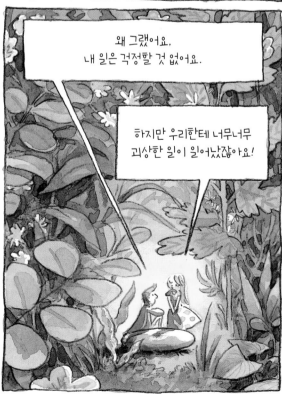

왜 그랬어요,
내 일은 걱정할 것 없어요.

하지만 우리한테 너무너무
괴상한 일이 일어났잖아요!

17

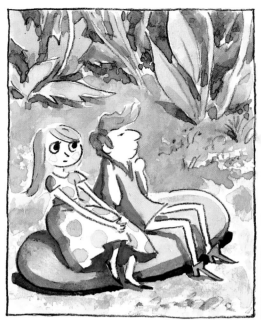

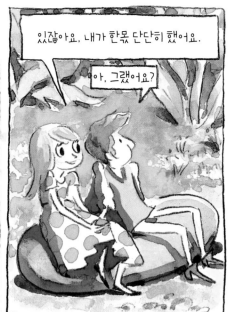

있잖아요, 내가 한몫 단단히 했어요.

아, 그랬어요?

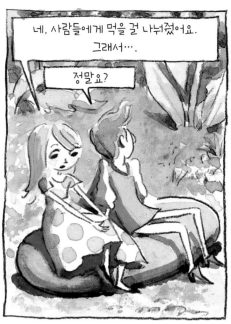

네, 사람들에게 먹을 걸 나눠줬어요.
그래서….

정말요?

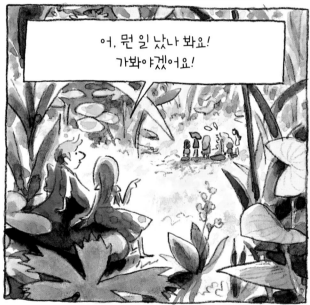

어, 뭔 일 났나 봐요!
가봐야겠어요!

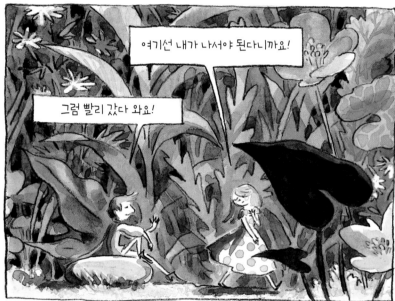

여기선 내가 나서야 된다니까요!

그럼 빨리 갔다 와요!

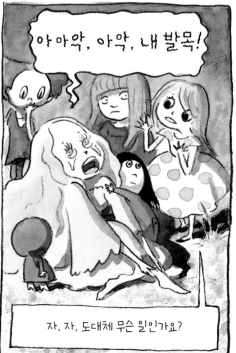

아아악, 아악, 내 발목!

자, 자, 도대체 무슨 일인가요?

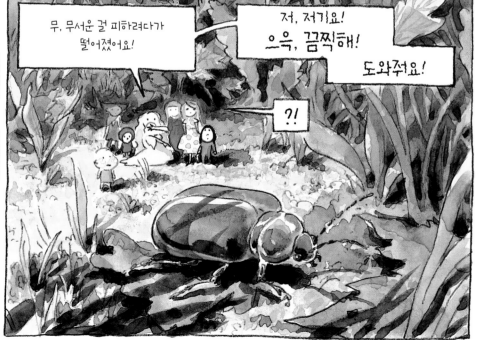

무, 무서운 걸 피하려다가
떨어졌어요!

저, 저기요!
으윽, 끔찍해!

도와줘요!

?!

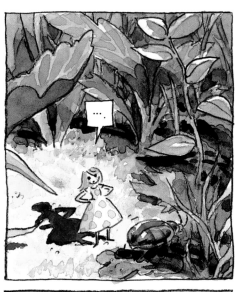

…

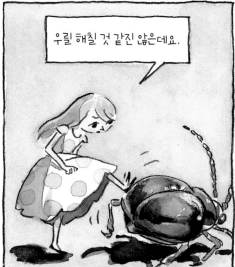

우릴 해칠 것 같진 않은데요.

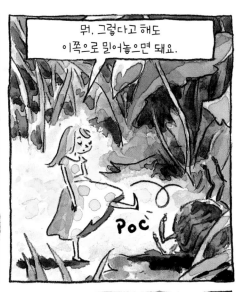

뭐, 그렇다고 해도 이쪽으로 밀어놓으면 돼요.

POC

툭

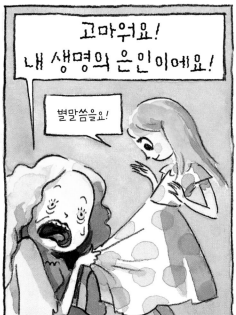

고마워요!
내 생명의 은인이에요!

별말씀을요!

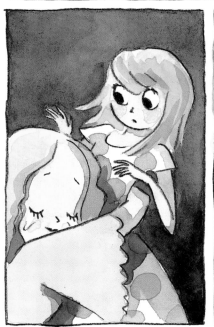

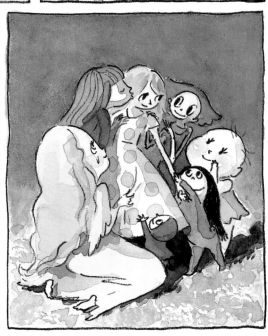

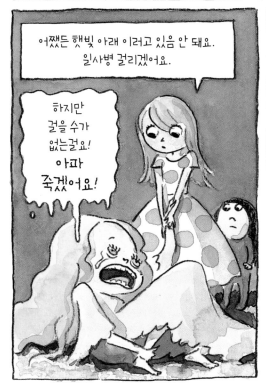

어쨌든 햇빛 아래 이러고 있음 안 돼요.
일사병 걸리겠어요.

하지만 걸을 수가 없는걸요!
아파 죽겠어요!

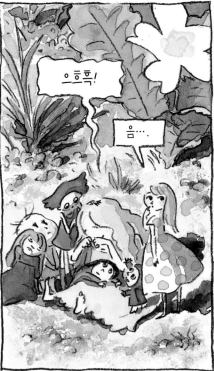

으흐흑!

음….

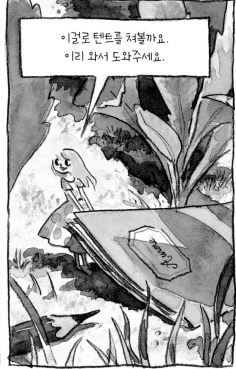

이걸로 텐트를 쳐볼까요.
이리 와서 도와주세요.

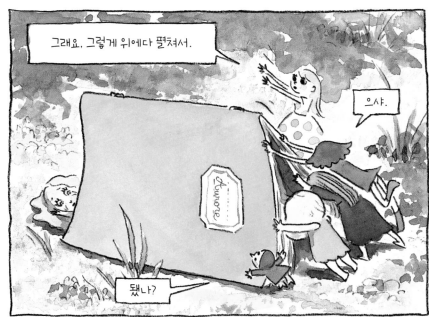

그래요. 그렇게 위에다 펼쳐서.

으샤.

됐나?

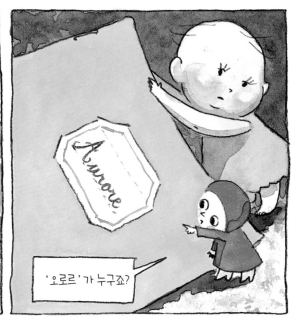

'오로르'가 누구죠?

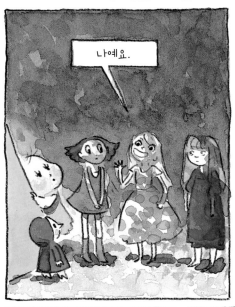

나예요.

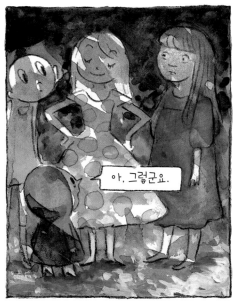

아, 그렇군요.

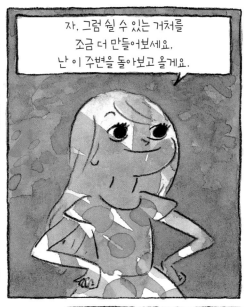

자, 그럼 쉴 수 있는 거처를
조금 더 만들어보세요.
난 이 주변을 돌아보고 올게요.

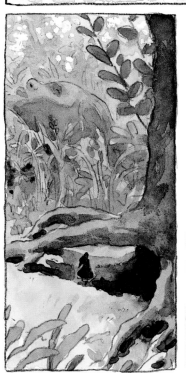

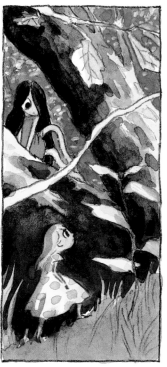

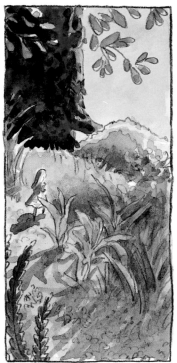

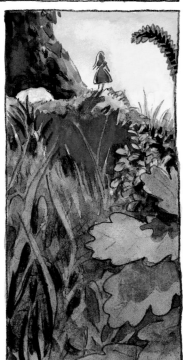

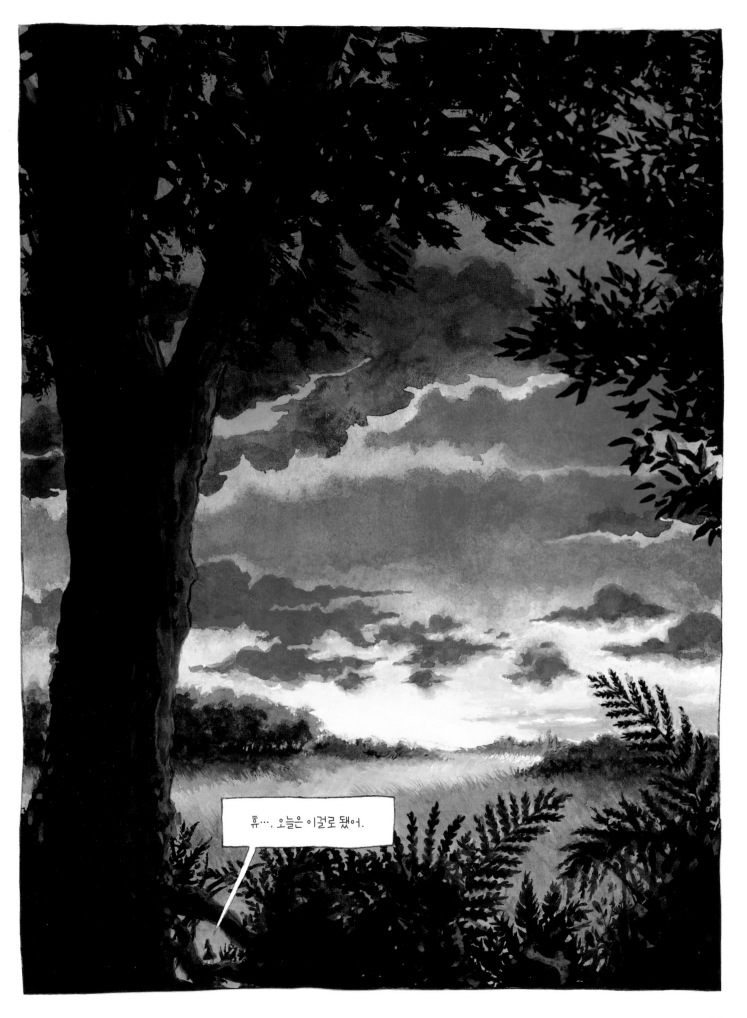

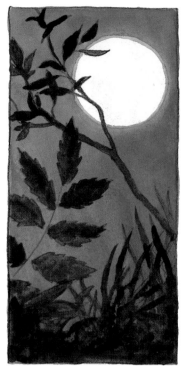
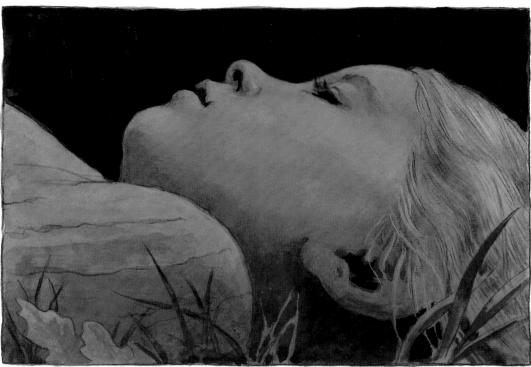
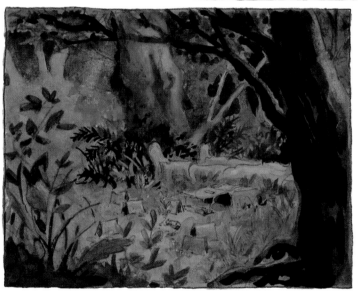
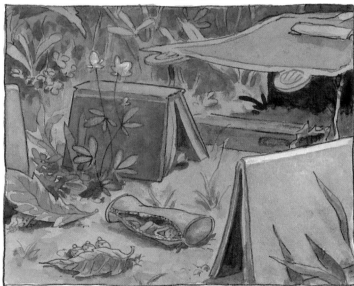

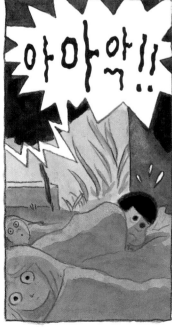
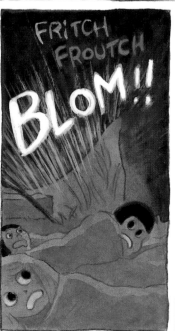
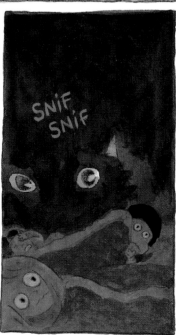

탁

부시럭 부시럭 쾅!

킁킁! 킁킁!

턱 턱

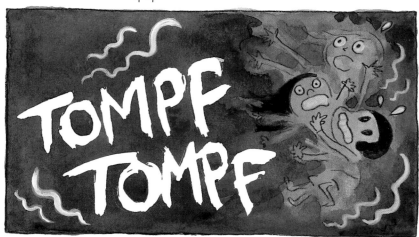

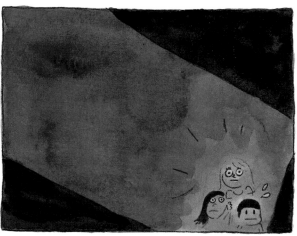

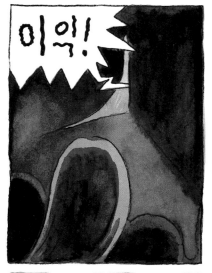

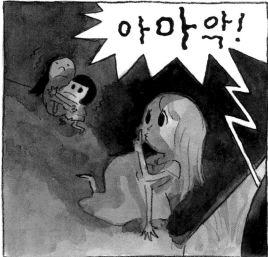

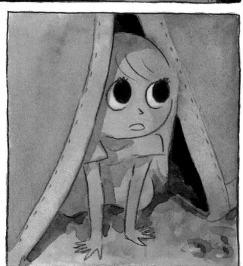

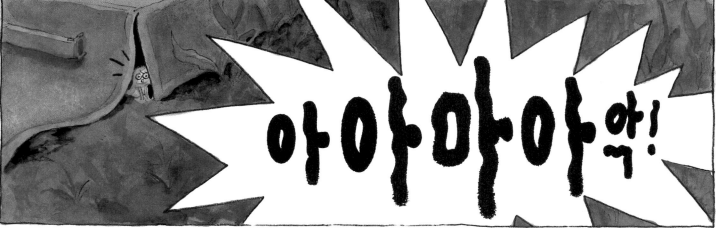

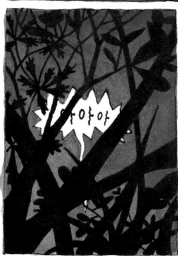

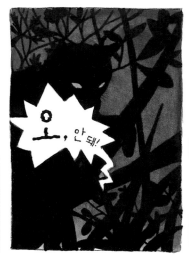

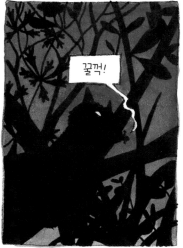

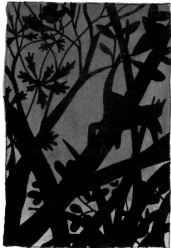

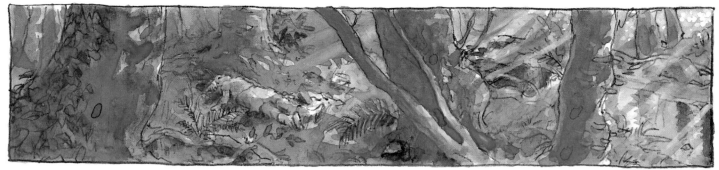

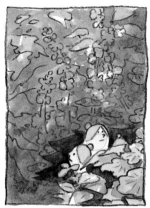

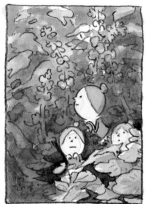

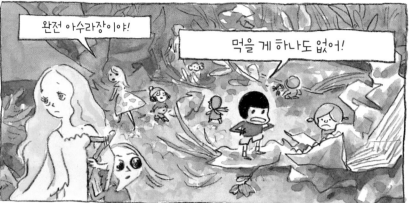

완전 아수라장이야!

먹을 게 하나도 없어!

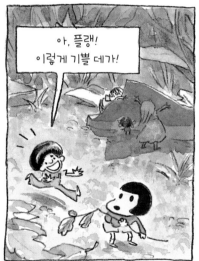

아, 플랭!
이렇게 기쁠 데가!

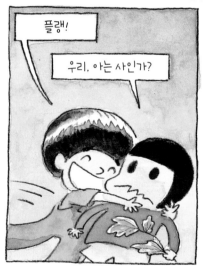

플랭!

우리, 아는 사인가?

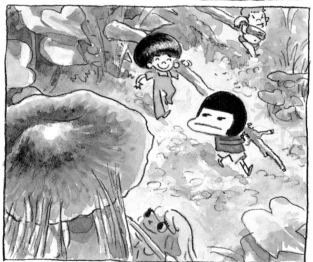

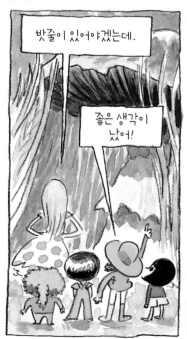

밧줄이 있어야겠는데.

좋은 생각이
났어!

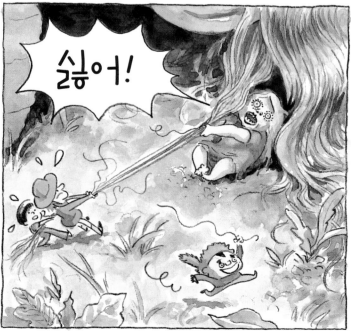

싫어!

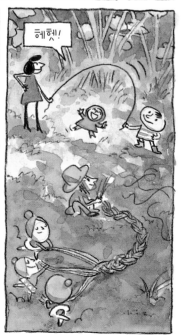

헤헷!

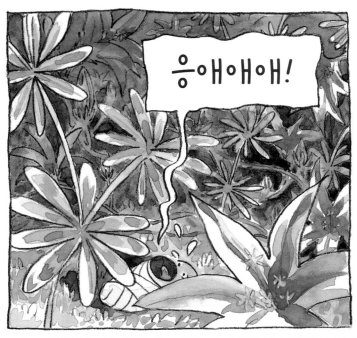

응애애애!

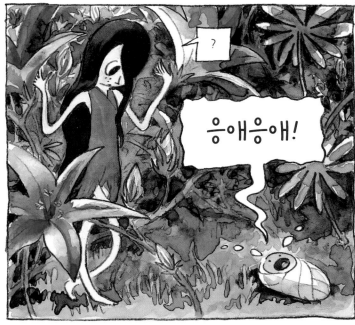

?

응애응애!

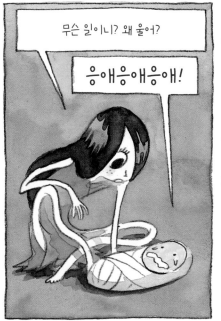

무슨 일이니? 왜 울어?

응애응애응애!

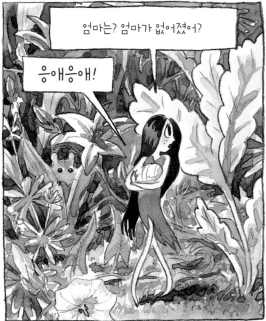

엄마는? 엄마가 없어졌어?

응애응애!

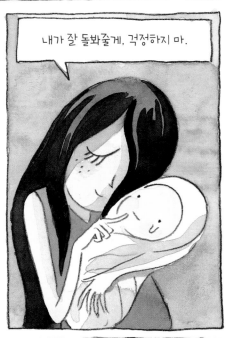

내가 잘 돌봐줄게, 걱정하지 마.

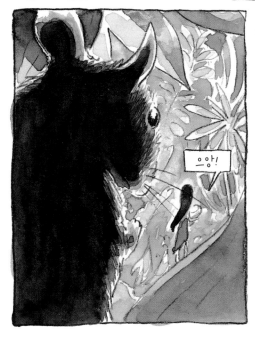

으앙!

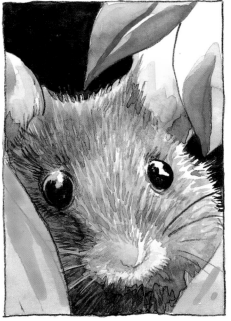

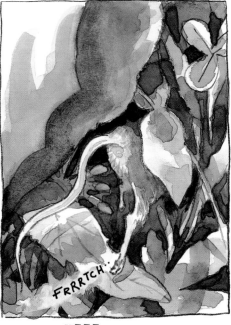

FRRRTCH..

쪼르르르

25

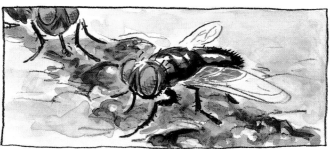

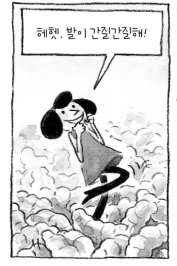

헤헷, 발이 간질간질해!

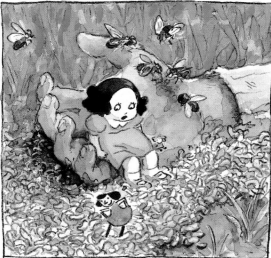

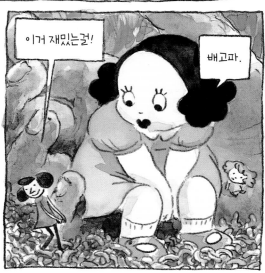

이거 재밌는걸!

배고파.

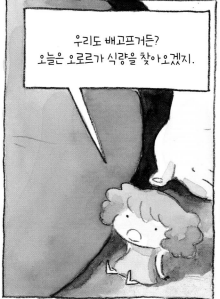

우리도 배고프거든?
오늘은 오로르가 식량을 찾아오겠지.

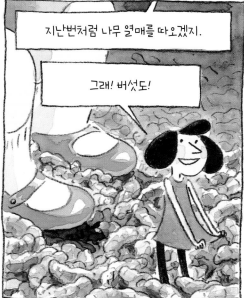

지난번처럼 나무 열매를 따오겠지.

그래! 버섯도!

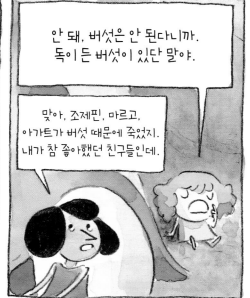

안 돼, 버섯은 안 된다니까.
독이 든 버섯이 있단 말야.

맞아, 조제핀, 마르고,
아가트가 버섯 때문에 죽었지.
내가 참 좋아했던 친구들인데.

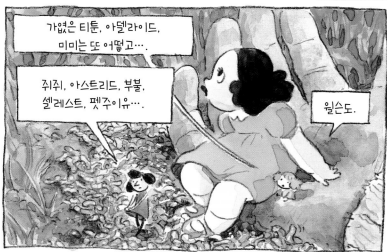

가엾은 티툰, 아델라이드,
미미는 또 어떻고….

쥐쥐, 아스트리드, 부뷸,
셀레스트, 펫주이유….

윌슨도.

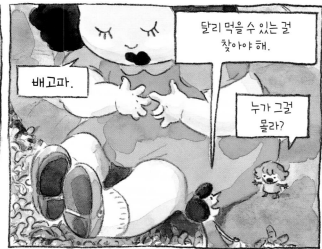

달리 먹을 수 있는 걸
찾아야 해.

배고파.

누가 그걸
몰라?

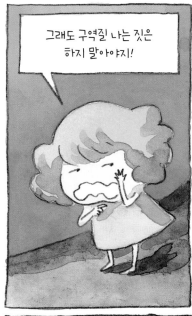

그래도 구역질 나는 짓은
하지 말아야지!

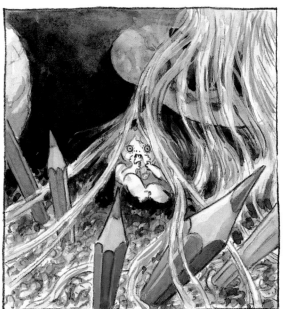

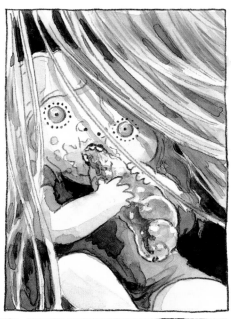

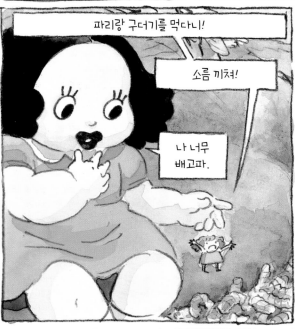

파리랑 구더기를 먹다니!

소름 끼쳐!

나 너무
배고파.

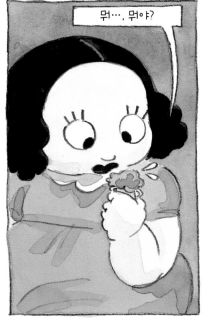

뭐…, 뭐야?

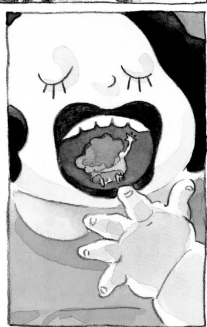

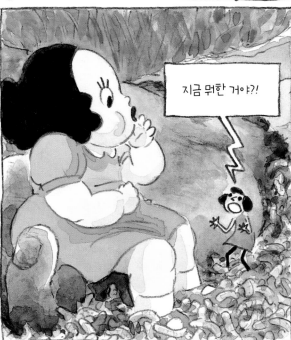

지금 뭐한 거야?!

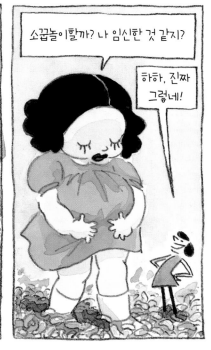

소꿉놀이할까? 나 임신한 것 같지?

하하, 진짜
그렇네!

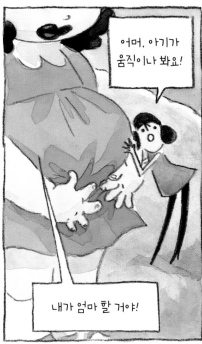

어머, 아기가
움직이나 봐요!

내가 엄마 할 거야!

27

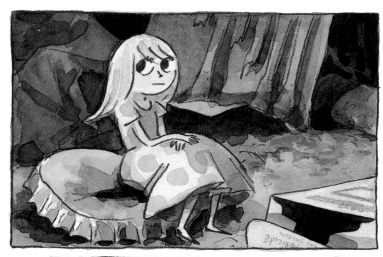

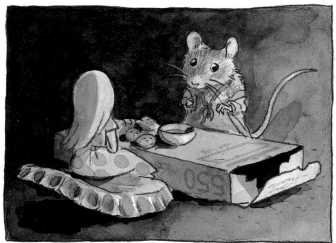

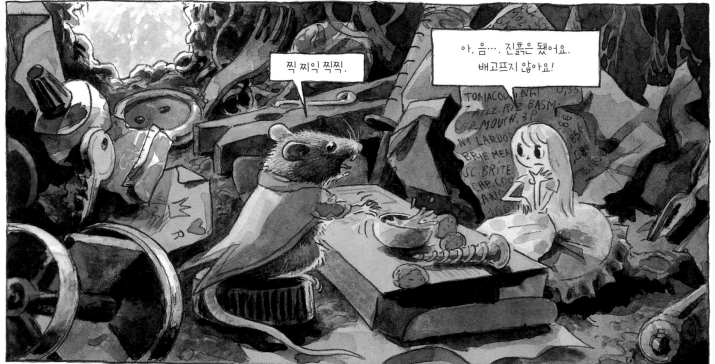

찍 찌익 찍찍.

아, 음···. 진흙은 됐어요.
배고프지 않아요!

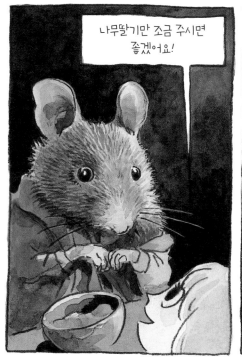

나무딸기만 조금 주시면
좋겠어요!

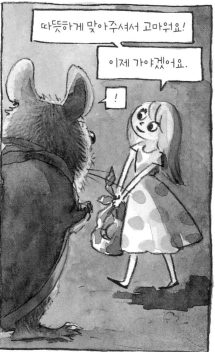

따뜻하게 맞아주셔서 고마워요!

이제 가야겠어요.

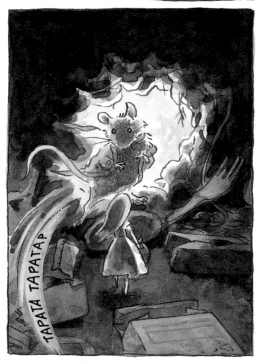

타다닥

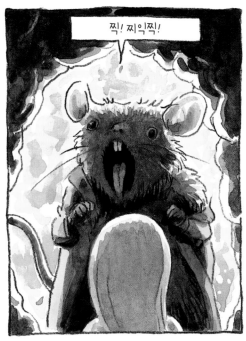

찍! 찌익찍!

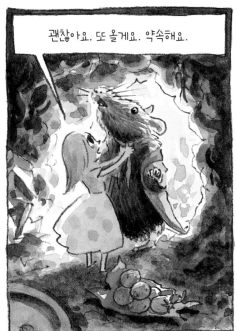

괜찮아요, 또 올게요. 약속해요.

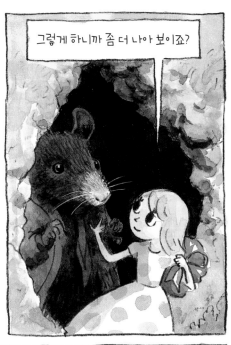

그렇게 하니까 좀 더 나아 보이죠?

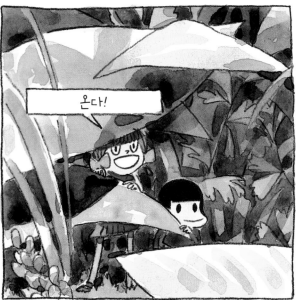

온다!

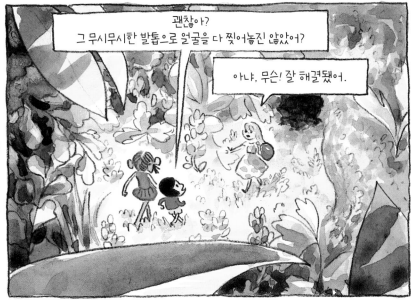

괜찮아?
그 무시무시한 발톱으로 얼굴을 다 찢어놓진 않았어?

아냐, 무슨! 잘 해결됐어.

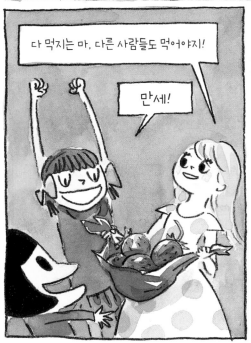

다 먹지는 마, 다른 사람들도 먹어야지!

만세!

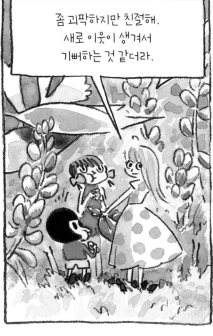

좀 괴팍하지만 친절해.
새로 이웃이 생겨서
기뻐하는 것 같더라.

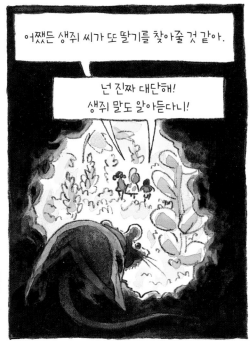

어쨌든 생쥐 씨가 또 딸기를 찾아줄 것 같아.

넌 진짜 대단해!
생쥐 말도 알아듣다니!

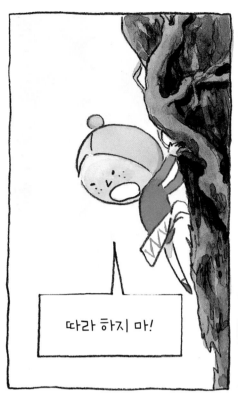

따라 하지 마!

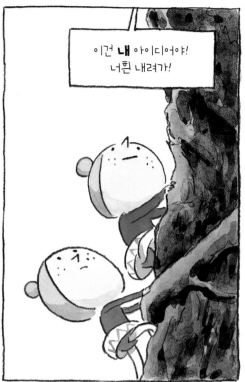

이건 **내** 아이디어야! 너흰 내려가!

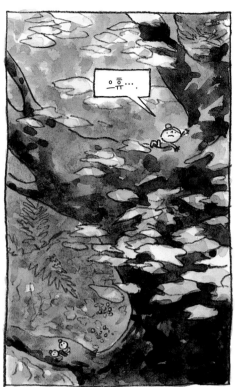

으휴….

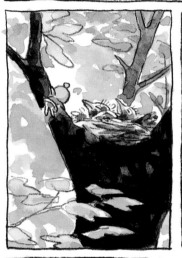

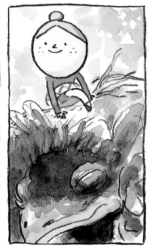

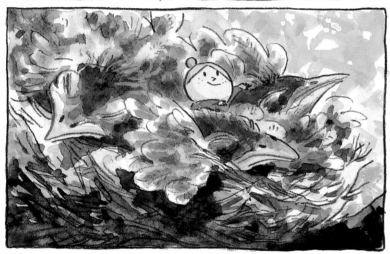

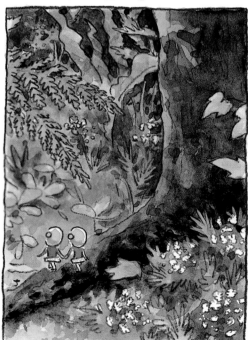

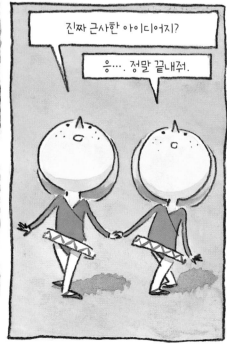

진짜 근사한 아이디어지?

응…. 정말 끝내줘.

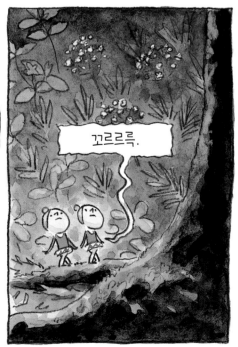

꼬르르륵.

삐약 삐약

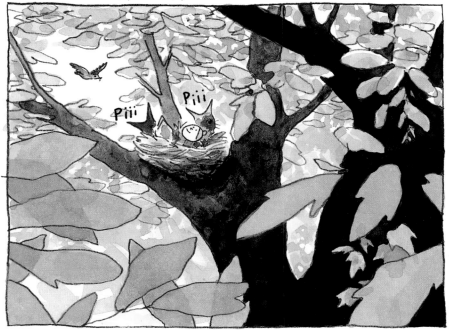

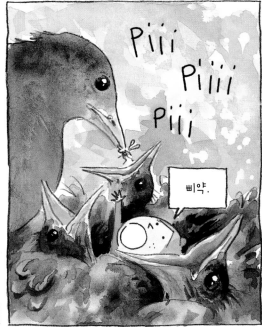

삐약.

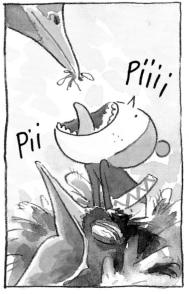

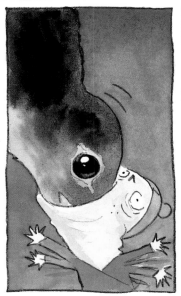

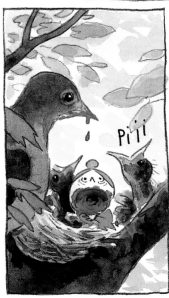

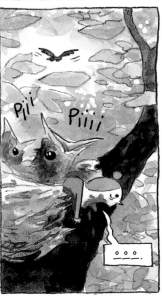

ㅇㅇㅇ.

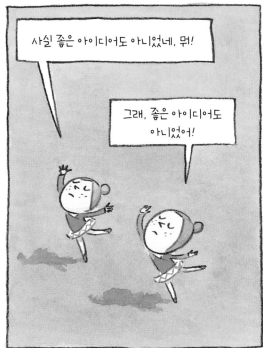

사실 좋은 아이디어도 아니었네, 뭐!

그래, 좋은 아이디어도
아니었어!

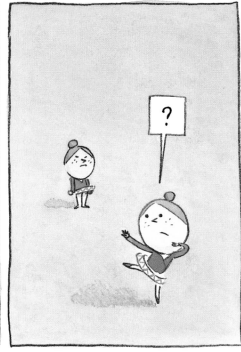

?

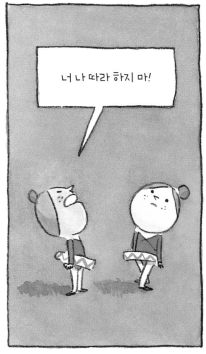

너 나 따라 하지 마!

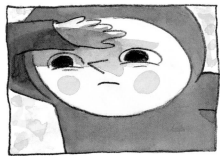

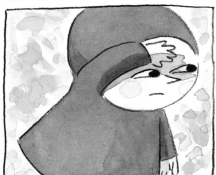

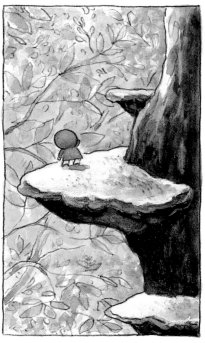

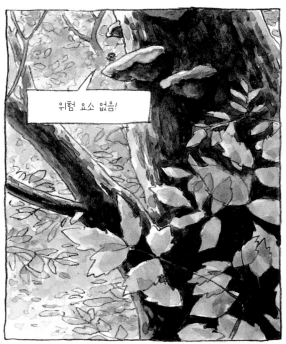

위험 요소 없음!

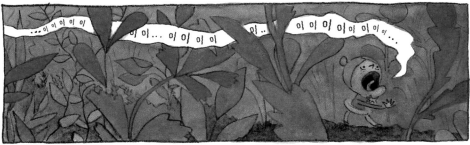

이이이이이이... 이이이이이이 이... 이이 이이이이이...

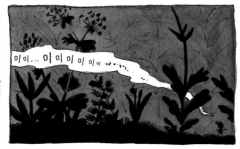

이이... 이이이이이이...

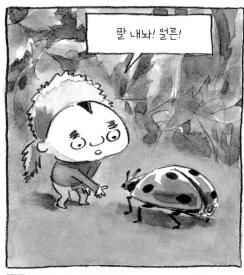

팔 내놔! 얼른!

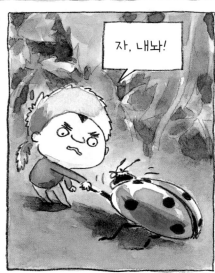

자, 내놔!

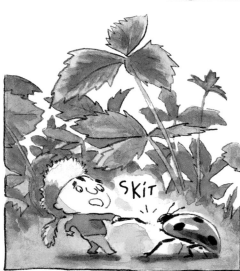

SKIT

뚝!

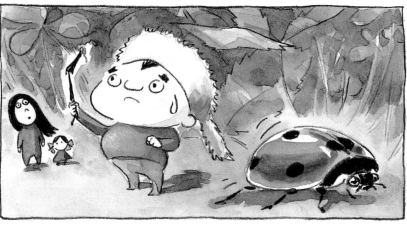

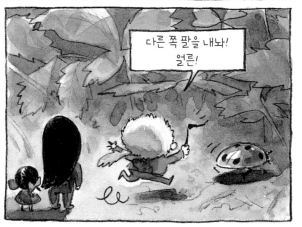

다른 쪽 팔을 내놔!
얼른!

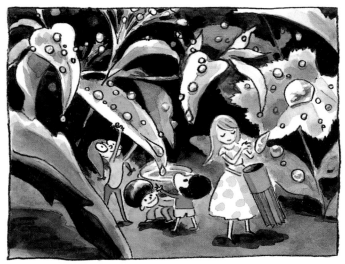

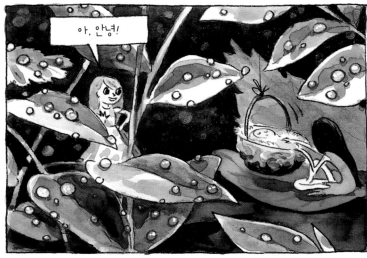

아, 안녕!

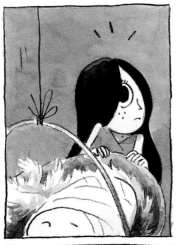

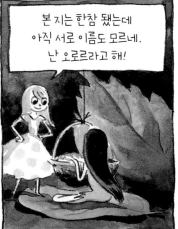

본 지는 한참 됐는데 아직 서로 이름도 모르네. 난 오로르라고 해!

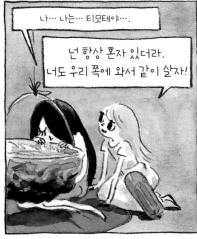

나… 나는… 티모테야….

넌 항상 혼자 있더라. 너도 우리 쪽에 와서 같이 살자!

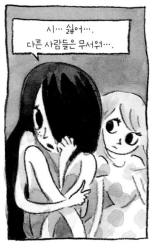

시… 싫어…. 다른 사람들은 무서워….

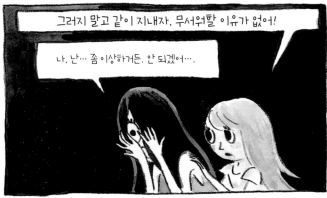

그러지 말고 같이 지내자, 무서워할 이유가 없어!

나, 난… 좀 이상하거든. 안 되겠어….

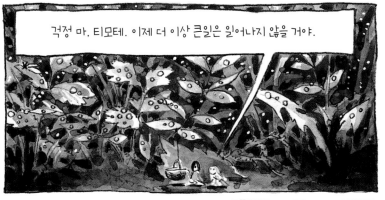

걱정 마, 티모테. 이제 더 이상 큰일은 일어나지 않을 거야.

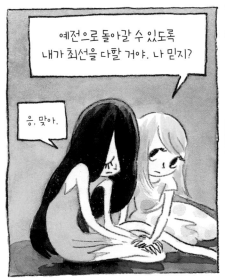

예전으로 돌아갈 수 있도록 내가 최선을 다할 거야. 나 믿지?

응, 맞아.

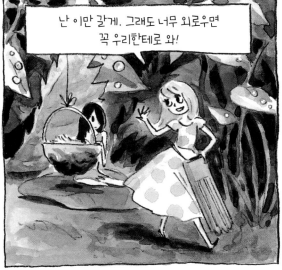

난 이만 갈게. 그래도 너무 외로우면 꼭 우리한테로 와!

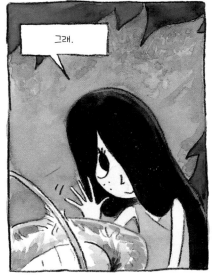

그래.

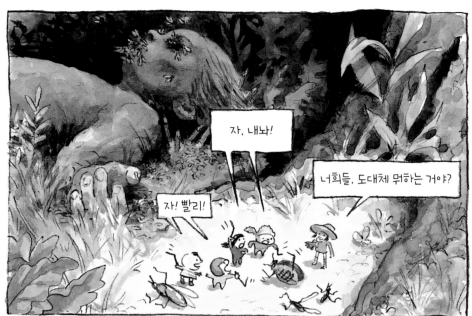

자, 내놔!

자! 빨리!

너희들, 도대체 뭐하는 거야?

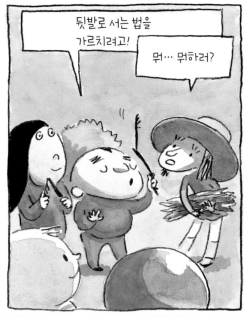

뒷발로 서는 법을 가르치려고!

뭐… 뭐하러?

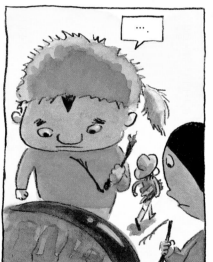

….

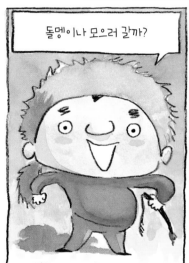

돌멩이나 모으러 갈까?

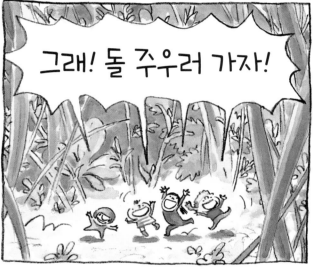

그래! 돌 주우러 가자!

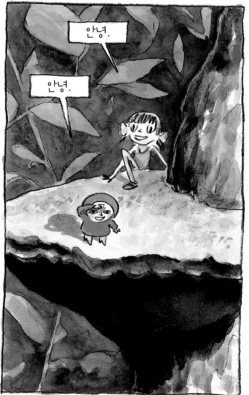

안녕.

안녕.

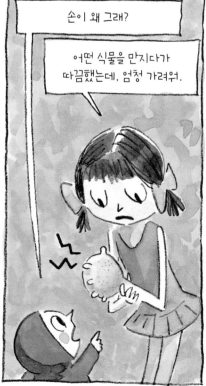

손이 왜 그래?

어떤 식물을 만지다가 따끔했는데, 엄청 가려워.

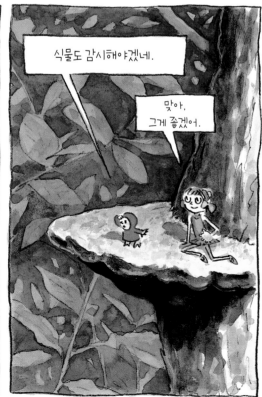

식물도 감시해야겠네.

맞아, 그게 좋겠어.

34

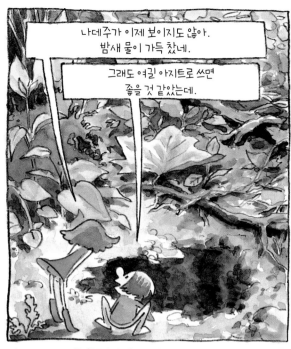

나데주가 이제 보이지도 않아.
밤새 물이 가득 찼네.

그래도 여길 아지트로 쓰면
좋을 것 같았는데.

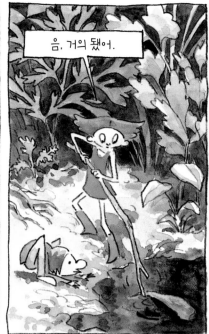

음, 거의 됐어.

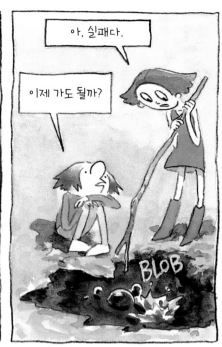

아, 실패다.

이제 가도 될까?

BLOB

퐁

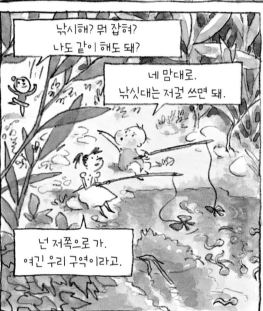

낚시해? 뭐 잡혀?
나도 같이 해도 돼?

네 맘대로.
낚싯대는 저걸 쓰면 돼.

넌 저쪽으로 가.
여긴 우리 구역이라고.

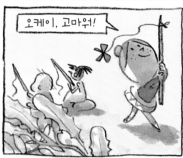

오케이, 고마워!

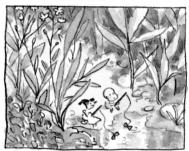

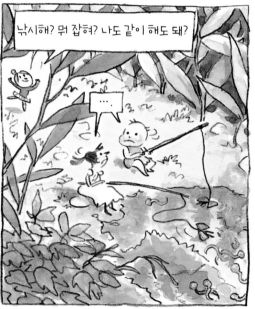

낚시해? 뭐 잡혀? 나도 같이 해도 돼?

....

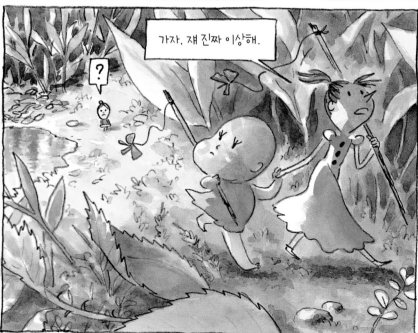

가자, 쟤 진짜 이상해.

?

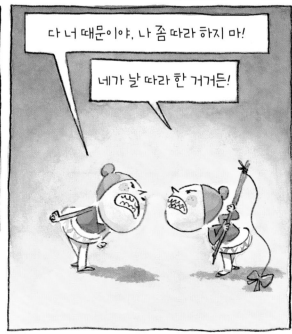

다 너 때문이야, 나 좀 따라 하지 마!

네가 날 따라 한 거거든!

35

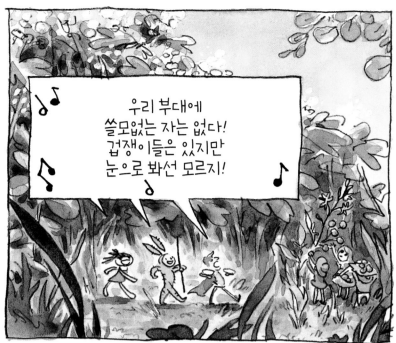

우리 부대에
쓸모없는 자는 없다!
겁쟁이들은 있지만
눈으로 봐선 모르지!

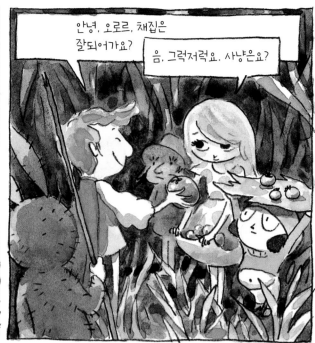

안녕, 오로르, 채집은
잘되어가요?

음, 그럭저럭요. 사냥은요?

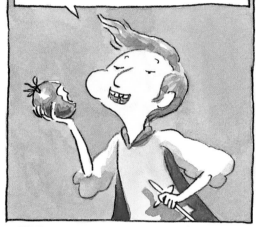

잘되어가다마다요! 뭐, 참을성이 필요하고….
멧돼지랑 사슴은 날쌔고 영리해서
접근하기가 쉽지 않죠.

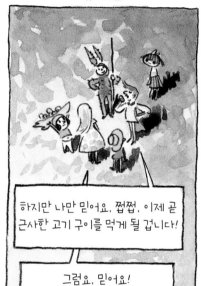

하지만 나만 믿어요. 쩝쩝, 이제 곧
근사한 고기 구이를 먹게 될 겁니다!

그럼요, 믿어요!

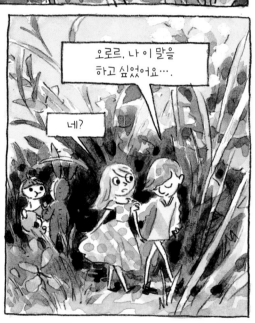

오로르, 나 이 말을
하고 싶었어요….

네?

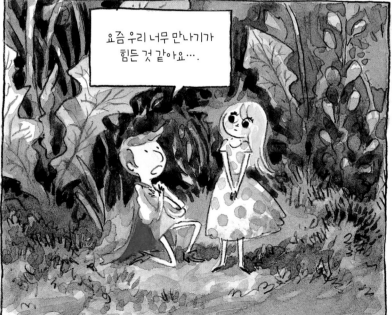

요즘 우리 너무 만나기가
힘든 것 같아요….

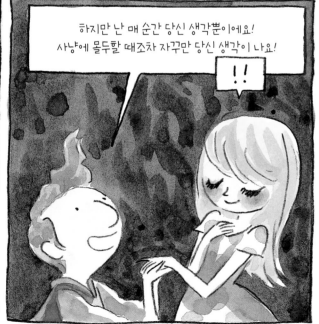

하지만 난 매 순간 당신 생각뿐이에요!
사냥에 몰두할 때조차 자꾸만 당신 생각이 나요!

!!

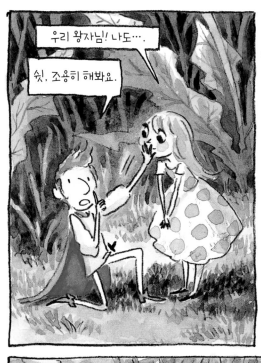

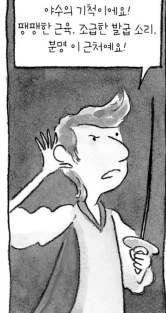

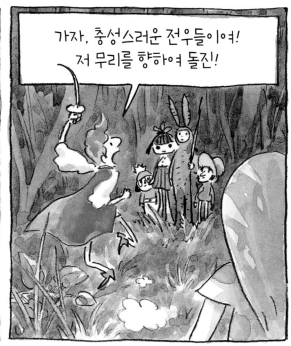

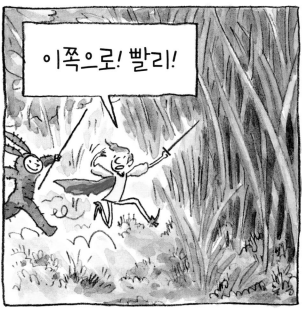

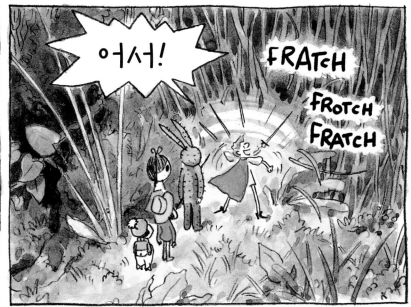

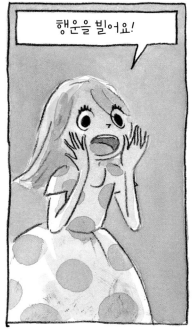

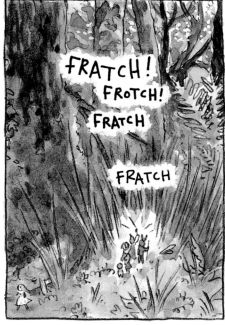

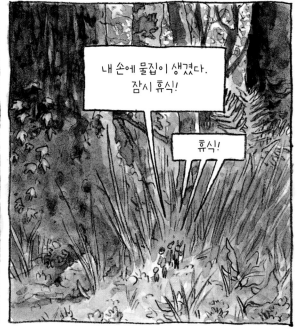

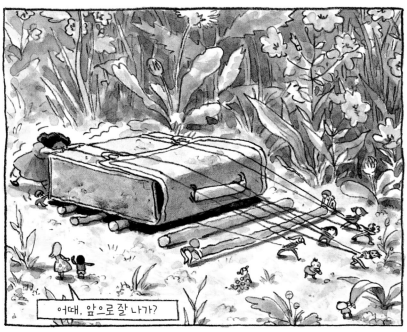

어때, 앞으로 잘 나가?

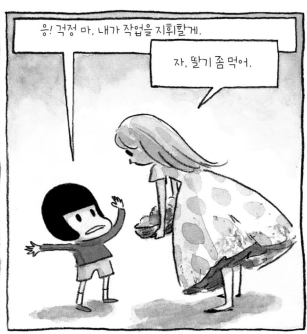

응! 걱정 마, 내가 작업을 지휘할게.

자, 딸기 좀 먹어.

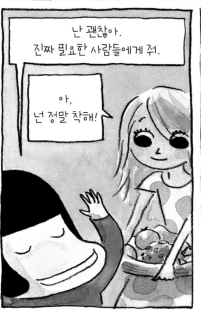

난 괜찮아.
진짜 필요한 사람들에게 줘.

아,
넌 정말 착해!

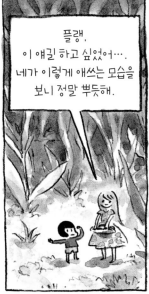

플랭,
이 얘길 하고 싶었어….
네가 이렇게 애쓰는 모습을
보니 정말 뿌듯해.

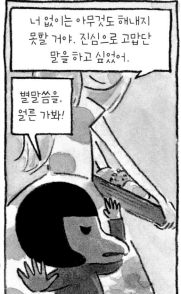

너 없이는 아무것도 해내지
못할 거야. 진심으로 고맙단
말을 하고 싶었어.

별말씀을,
얼른 가봐!

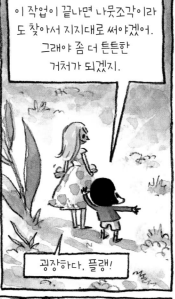

이 작업이 끝나면 나뭇조각이라
도 찾아서 지지대로 써야겠어.
그래야 좀 더 튼튼한
거처가 되겠지.

굉장하다, 플랭!

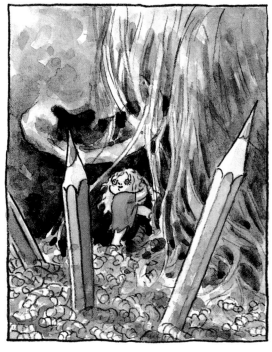

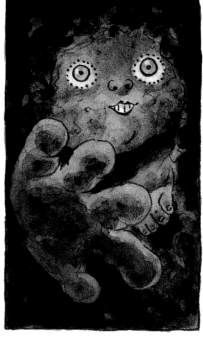

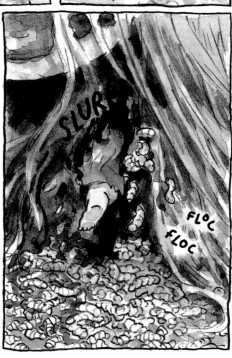

SLUR

FLOC
FLOC

스르르륵

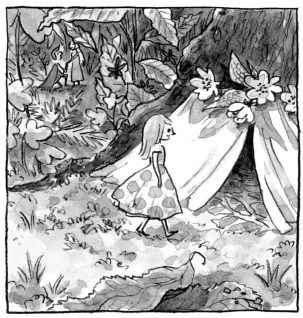

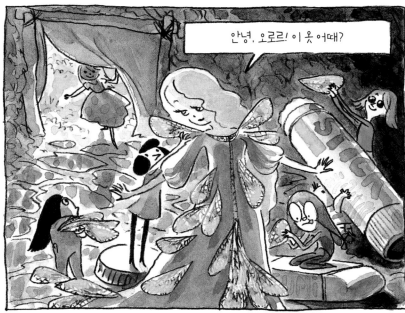

안녕, 오로르! 이옷 어때?

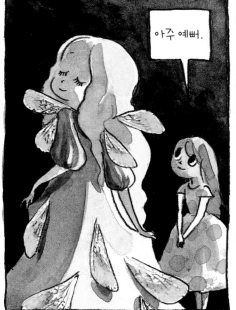

아주 예뻐.

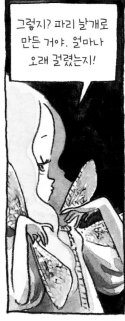

그렇지? 파리 날개로 만든 거야. 얼마나 오래 걸렸는지!

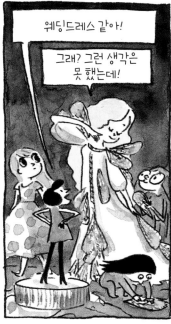

웨딩드레스 같아!

그래? 그런 생각은 못 했는데!

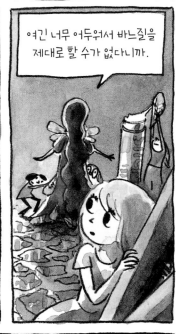

여긴 너무 어두워서 바느질을 제대로 할 수가 없다니까.

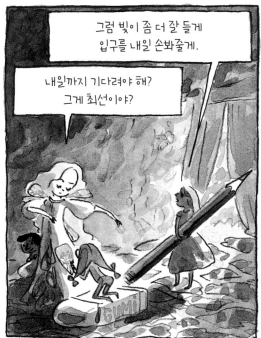

그럼 빛이 좀 더 잘 들게 입구를 내일 손봐줄게.

내일까지 기다려야 해? 그게 최선이야?

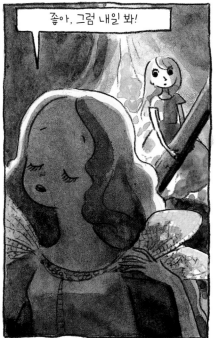

좋아, 그럼 내일 봐!

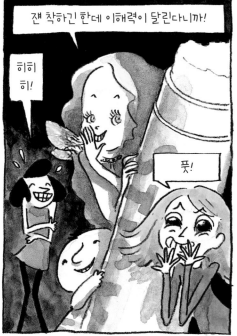

쟨 착하긴 한데 이해력이 달린다니까!

히히 히!

풋!

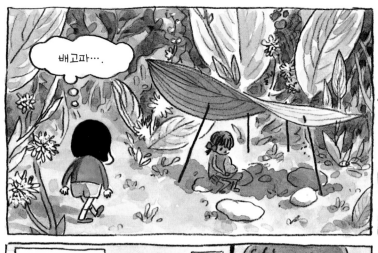

배고파….

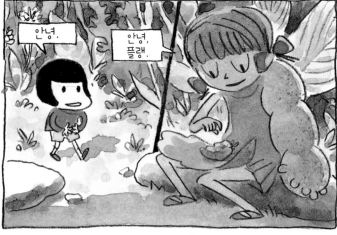

안녕.

안녕, 플랭.

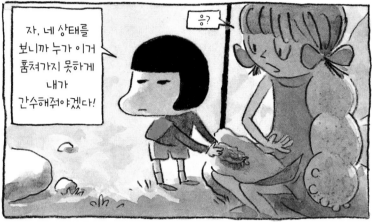

자, 네 상태를 보니까 누가 이거 훔쳐가지 못하게 내가 간수해줘야겠다!

응?

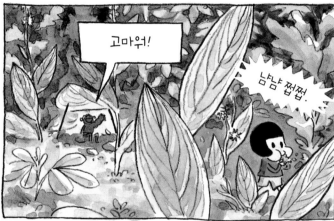

고마워!

냠냠 쩝쩝.

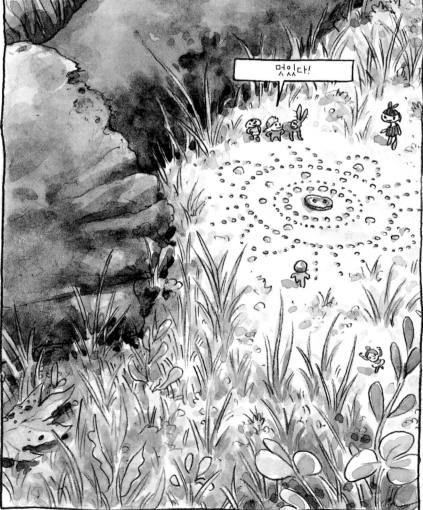

멋있다!

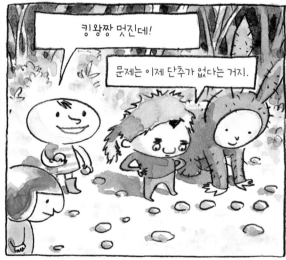

킹왕짱 멋진데!

문제는 이제 단추가 없다는 거지.

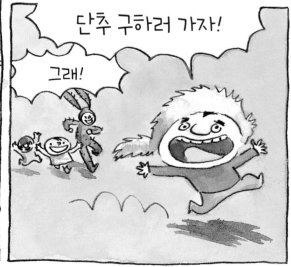

단추 구하러 가자!

그래!

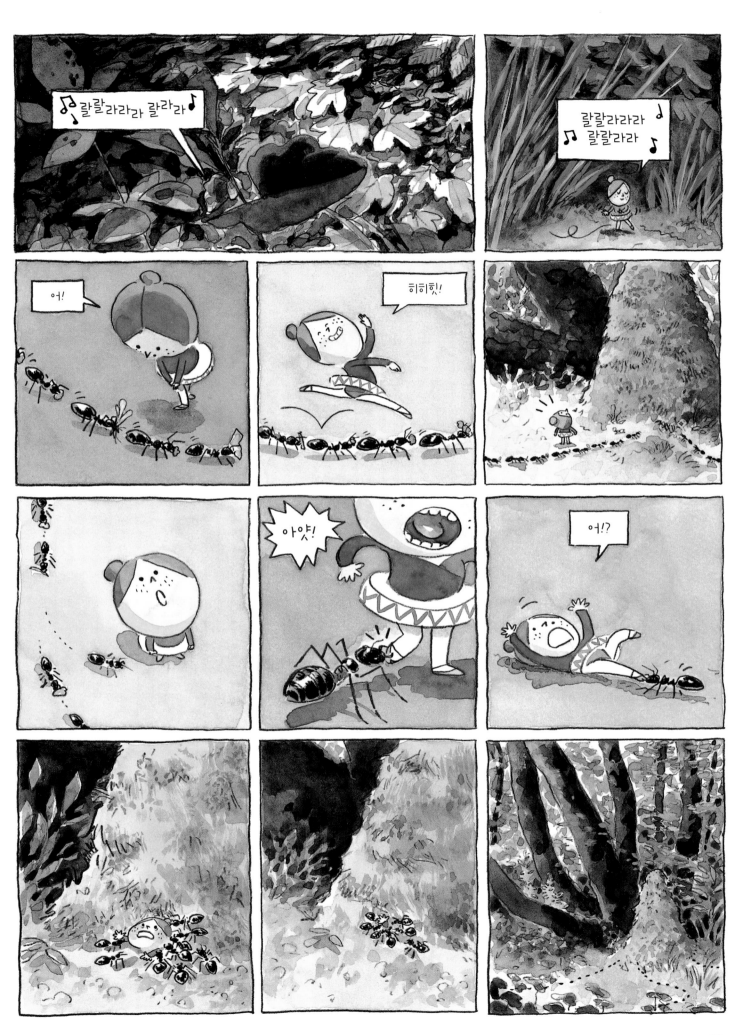

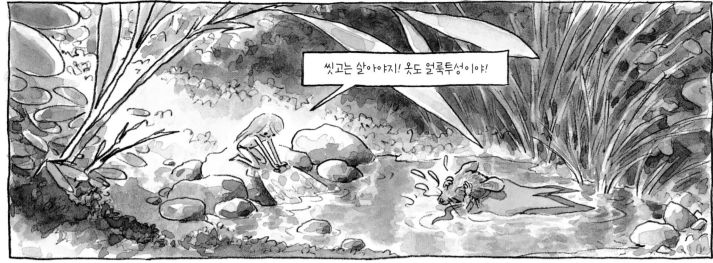

씻고는 살아야지! 옷도 얼룩투성이야!

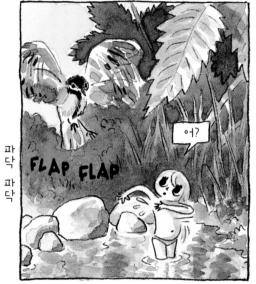

파닥
파닥

FLAP FLAP

어?

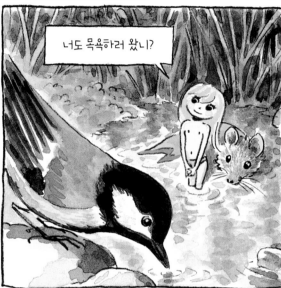

너도 목욕하러 왔니?

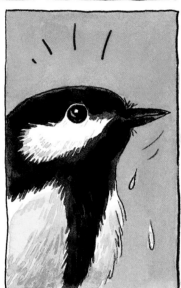

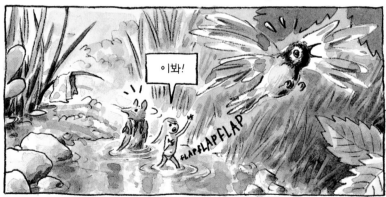

이봐!

FLAPFLAP FLAP

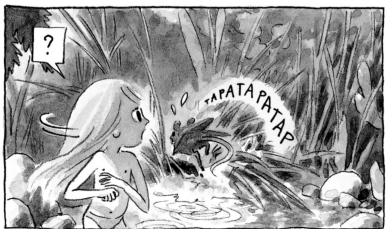

?

TAPATAPATAP

쪼르르르

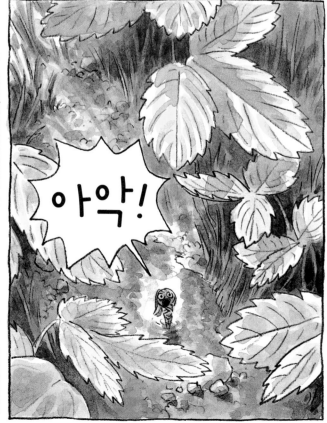

아악!

쿠구구궁!

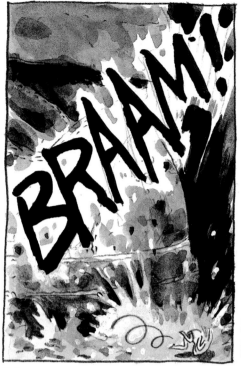

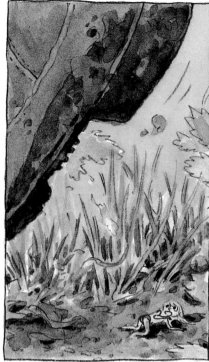

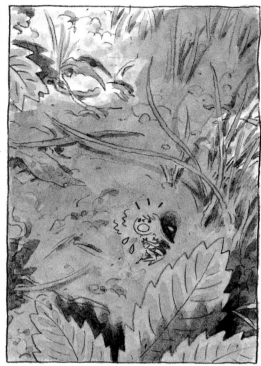

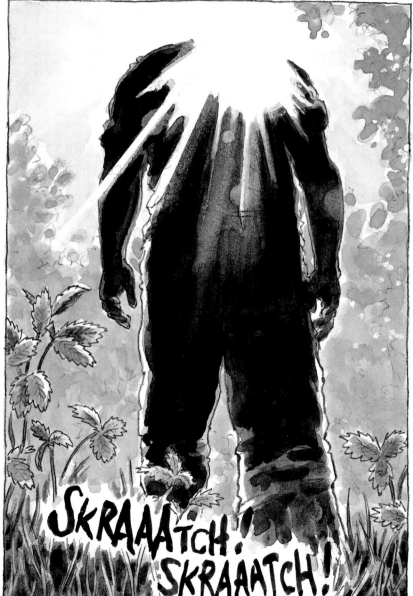

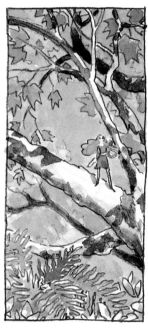

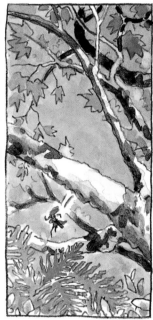

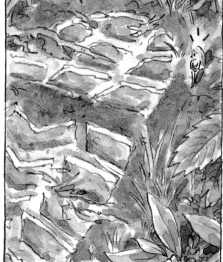

부시럭부시럭

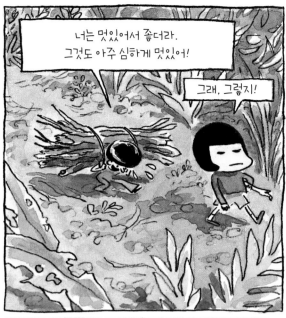

너는 멋있어서 좋더라.
그것도 아주 심하게 멋있어!

그래, 그렇지!

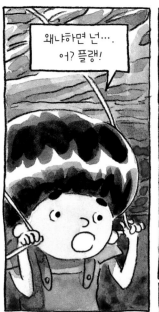

왜냐하면 넌….
어? 플랭!

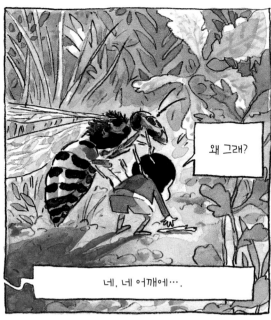

왜 그래?

네, 네 어깨에….

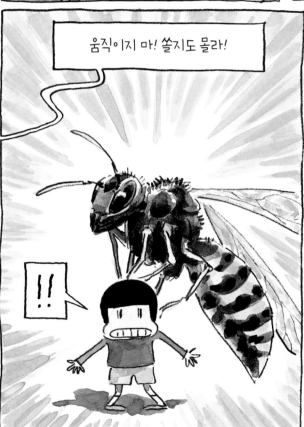

움직이지 마! 쏠지도 몰라!

!!

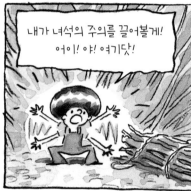

내가 녀석의 주의를 끌어볼게!
어이! 야! 여기닷!

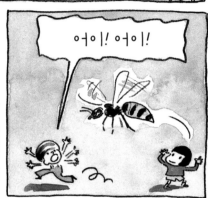

어이! 어이!

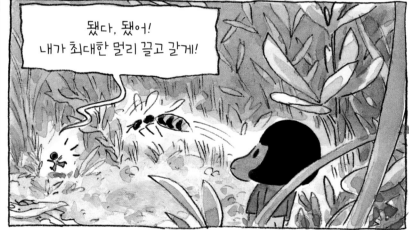

됐다, 됐어!
내가 최대한 멀리 끌고 갈게!

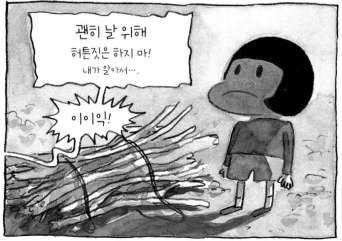

괜히 날 위해
허튼짓은 하지 마!
내가 알아서….

이이익!

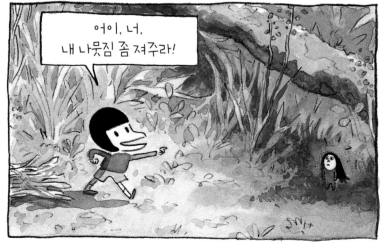

어이, 너,
내 나뭇짐 좀 져주라!

44

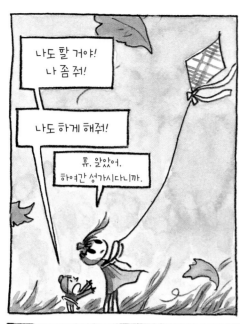

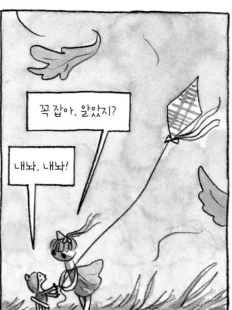

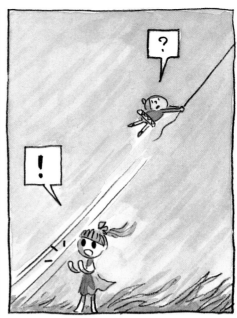

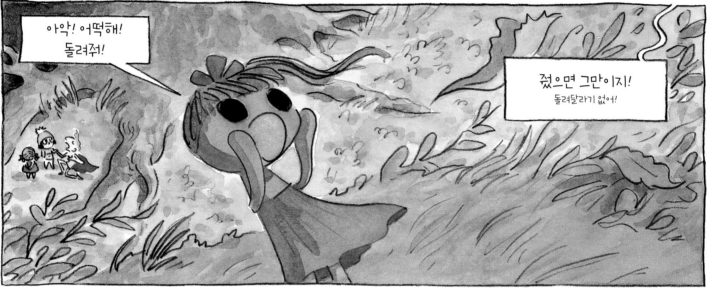

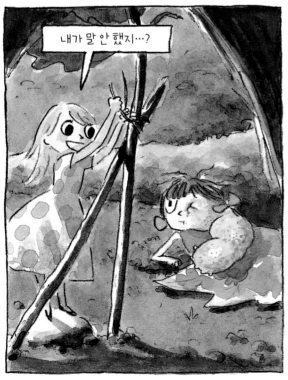

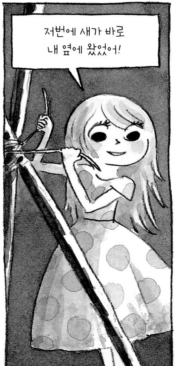

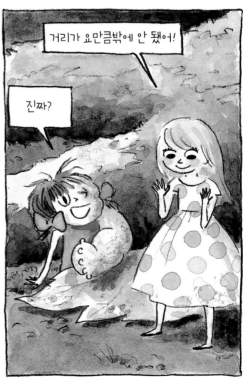

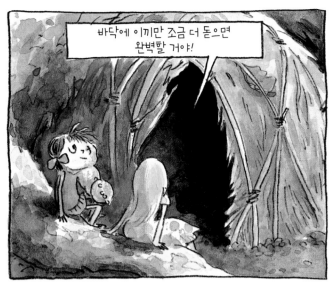

바닥에 이끼만 조금 더 돋으면 완벽할 거야!

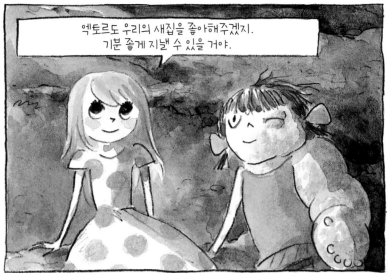

엑토르도 우리의 새집을 좋아해주겠지. 기분 좋게 지낼 수 있을 거야.

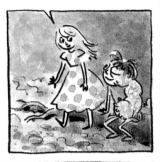

수다는 이제 그만! 집을 많이 지어야 해!

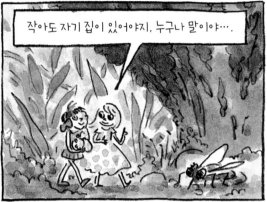

작아도 자기 집이 있어야지, 누구나 말이야….

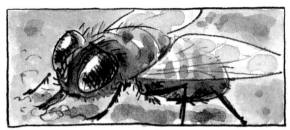

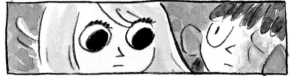

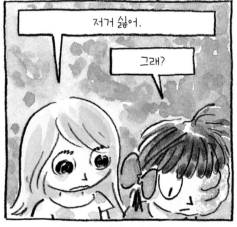

저거 싫어.

그래?

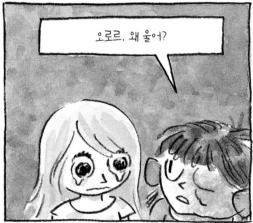

오로르, 왜 울어?

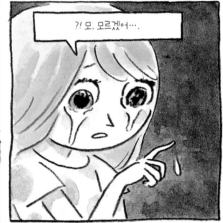

?! 모, 모르겠어….

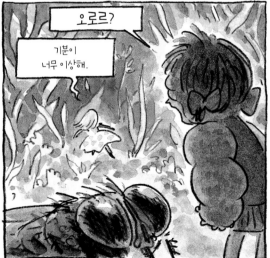

오로르?

기분이 너무 이상해.

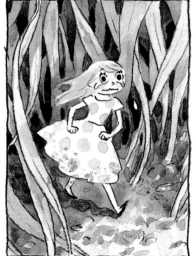

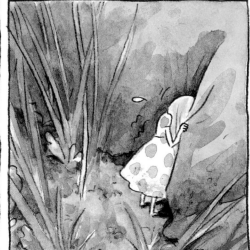

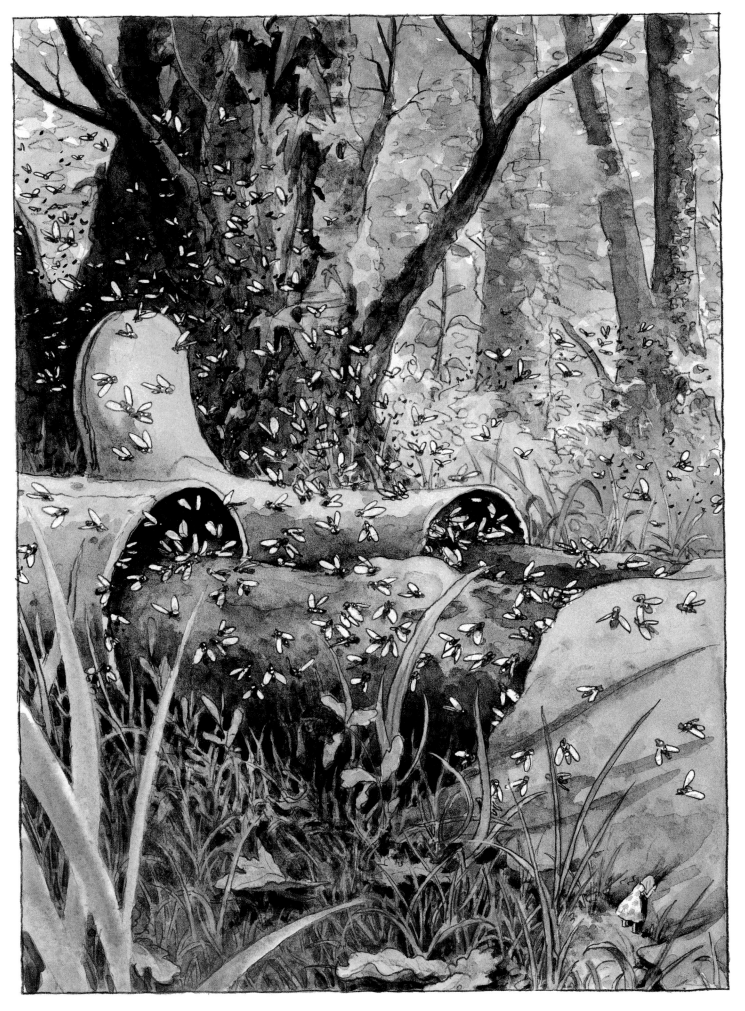

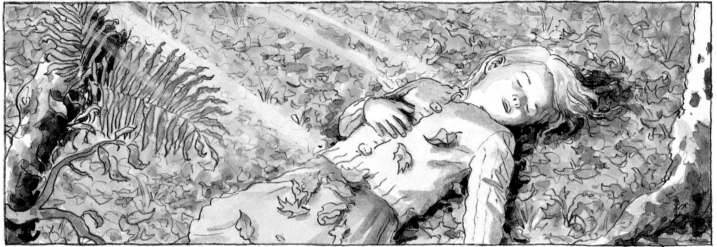

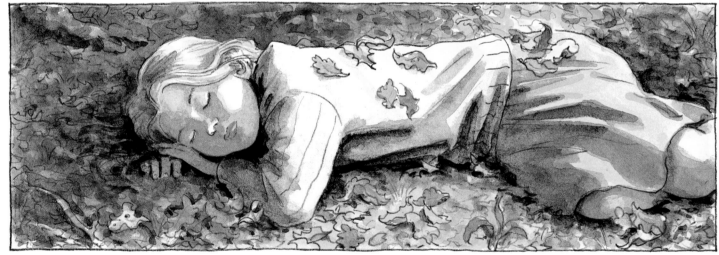

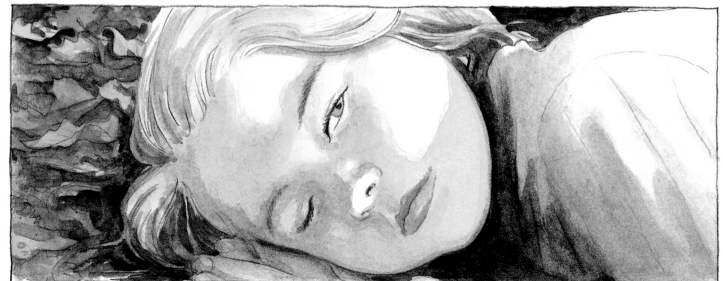

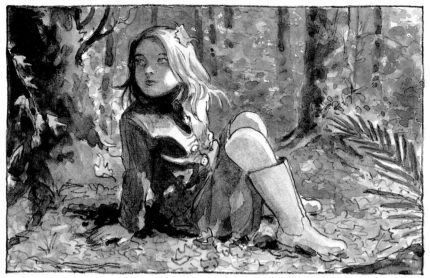
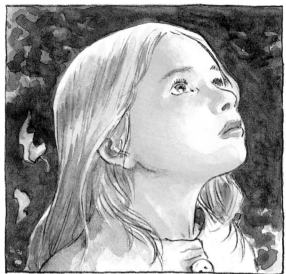
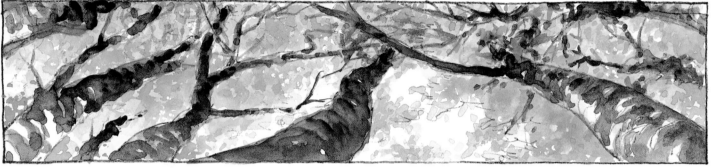
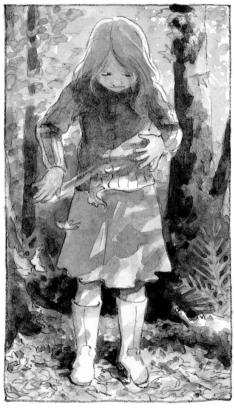
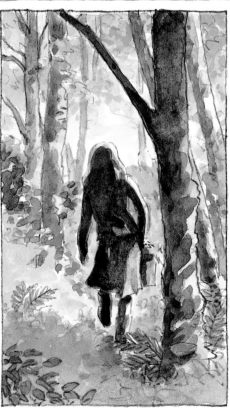
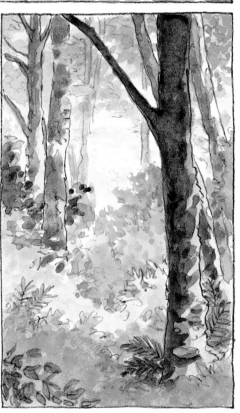

이이이이이이이익!!!...

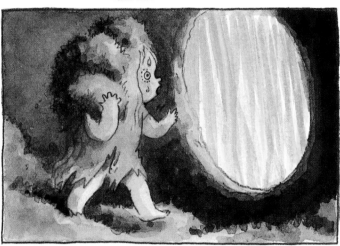

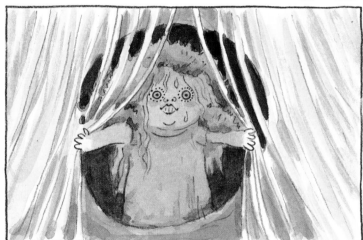

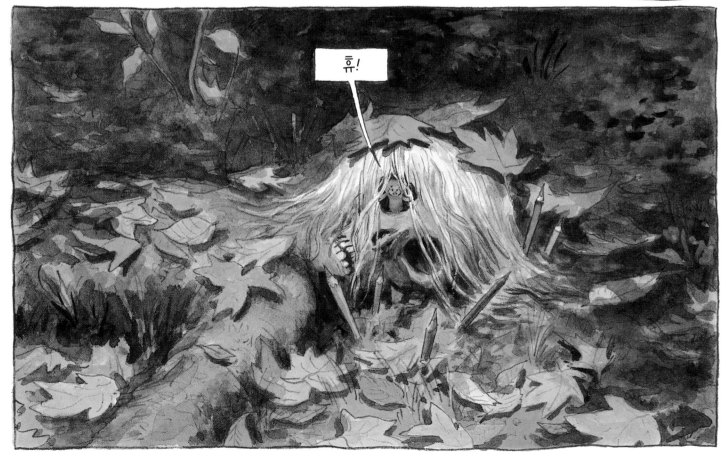

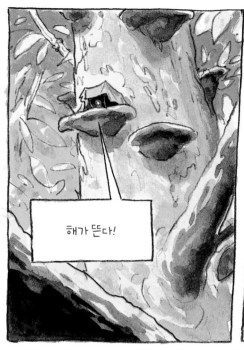

해가 뜬다!

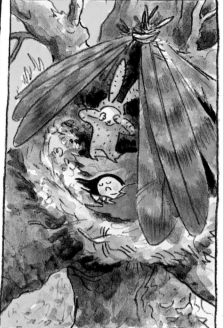

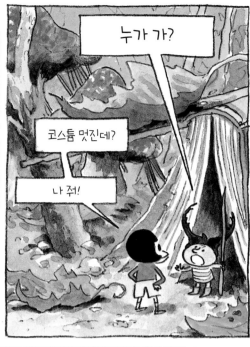

누가 가?

코스튬 멋진데?

나 쩌!

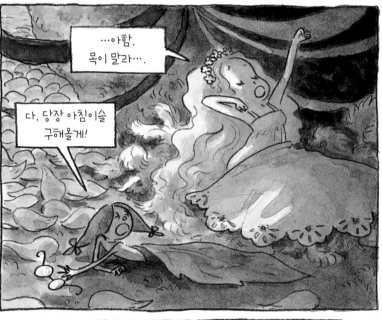

…아함, 목이 말라….

다, 당장 아침이슬 구해올게!

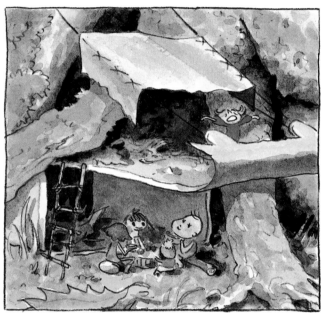

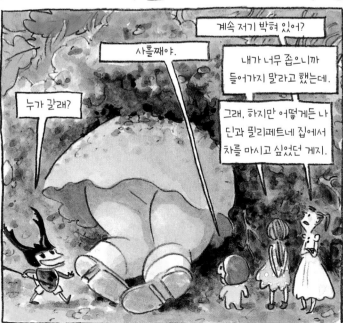

계속 저기 박혀 있어?

사흘째야.

내가 너무 좁으니까 들어가지 말라고 했는데.

그래, 하지만 어떻게든 나 딘과 필리페트네 집에서 차를 마시고 싶었던 게지.

누가 갈래?

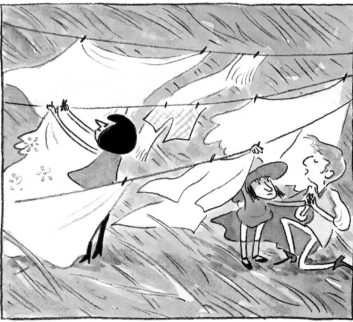

FLAP
FLAP
FLAP

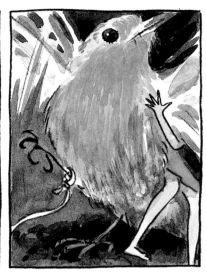

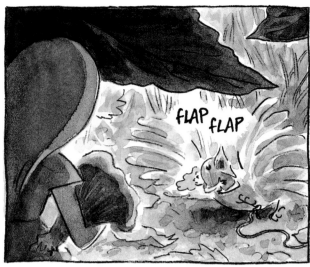

FLAP FLAP

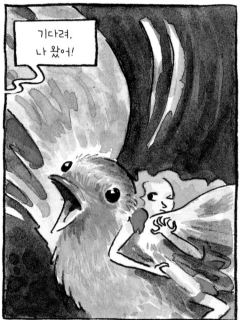

기다려,
나 왔어!

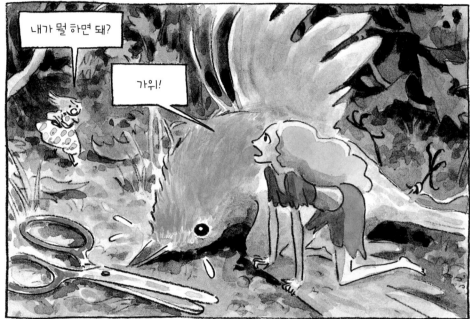

내가 뭘 하면 돼?

가위!

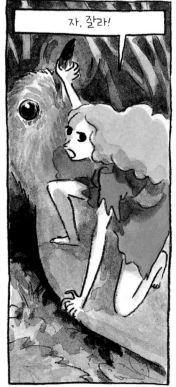

자, 잘라!

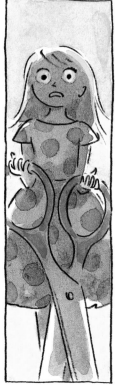

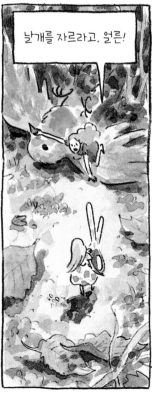

날개를 자르라고, 얼른!

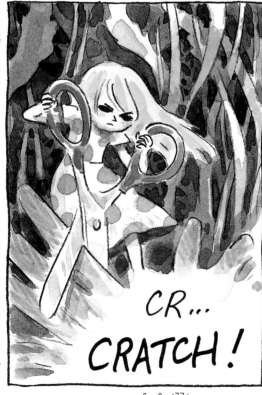

CR...
CRATCH !

우, 우지끈!

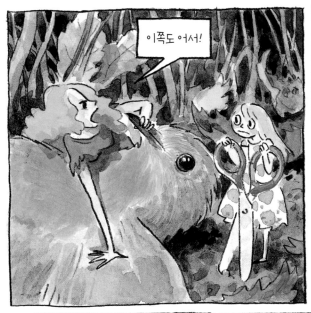

이쪽도 어서!

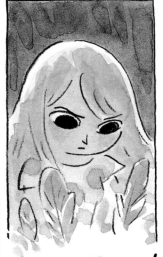

SCREEETCH!

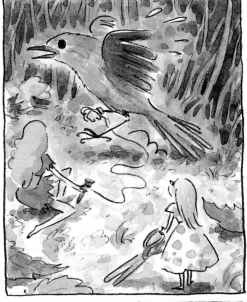

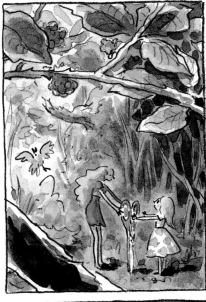

이제 멀리
못 갈 거야.

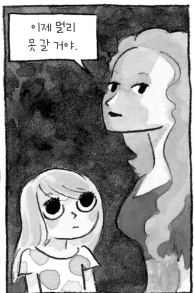

힘을 좀 뺐다 싶을 때부터
길들여야지.

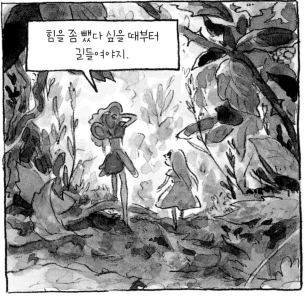

이제… 너 정말 가는 거야?

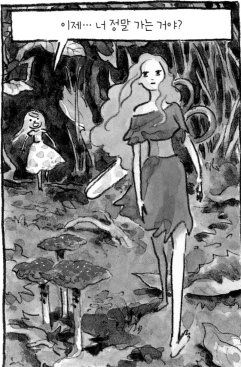

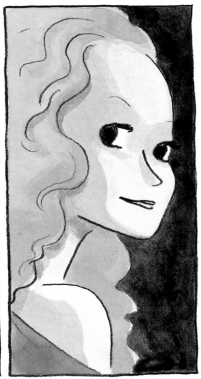

다른 사람들에겐 네가 있잖아.

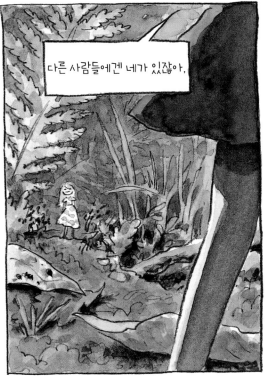

53

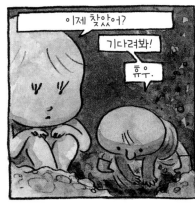

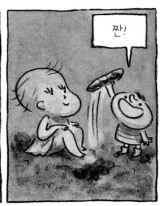

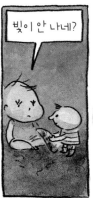

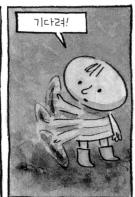

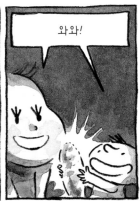

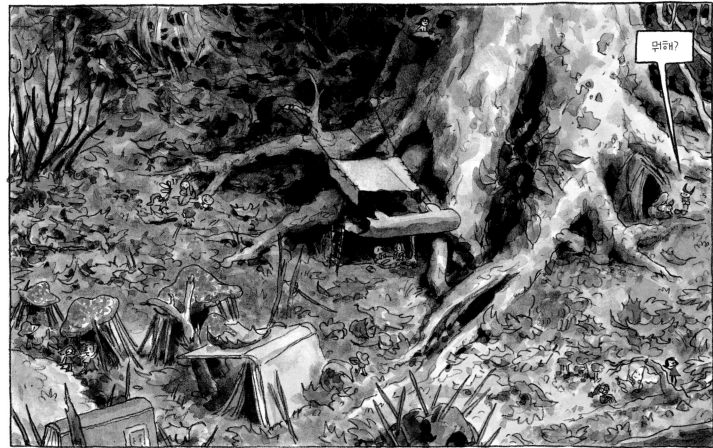

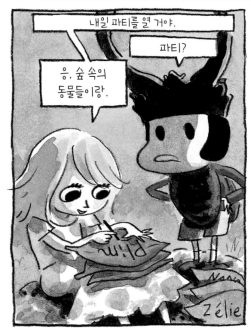

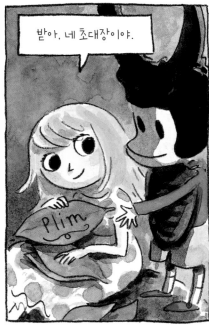

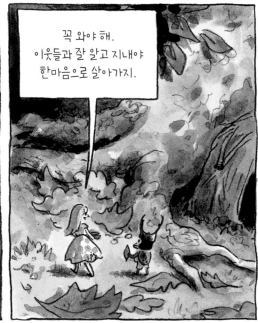

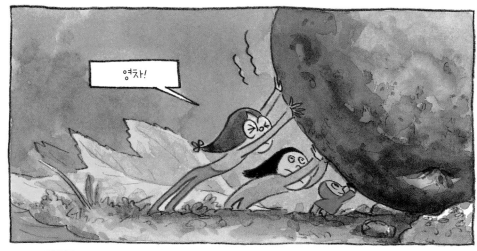

영차!

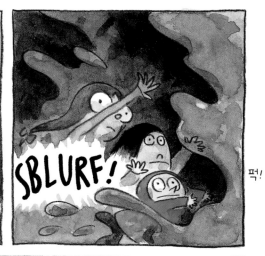

SBLURF!

퍽!

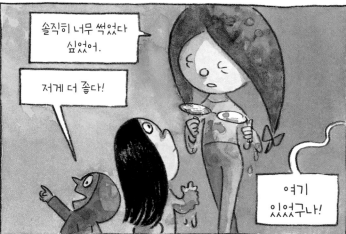

솔직히 너무 썩었다 심었어.

저게 더 좋다!

여기 있었구나!

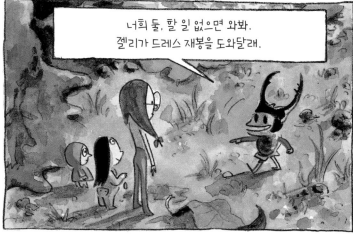

너희 둘, 할 일 없으면 와봐. 젤리가 드레스 재봉을 도와달래.

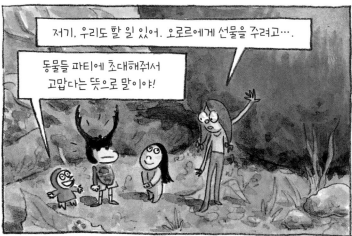

저기, 우리도 할 일 있어. 오로르에게 선물을 주려고….

동물들 파티에 초대해줘서 고맙다는 뜻으로 말이야!

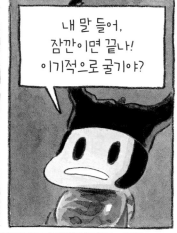

내 말 들어, 잠깐이면 끝나! 이기적으로 굴기야?

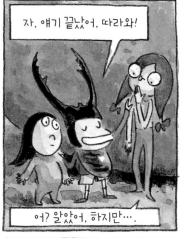

자, 얘기 끝났어, 따라와!

어? 알았어, 하지만….

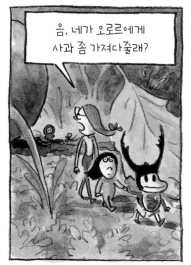

음, 네가 오로르에게 사과 좀 가져다줄래?

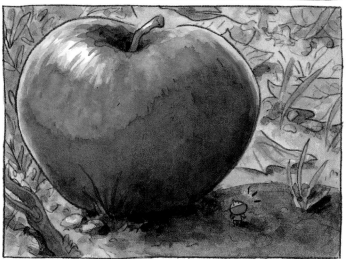

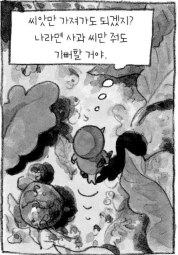

씨앗만 가져가도 되겠지? 나라면 사과 씨만 줘도 기뻐할 거야.

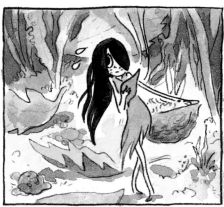

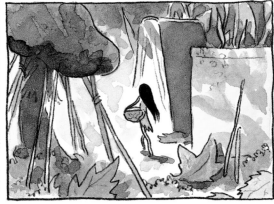

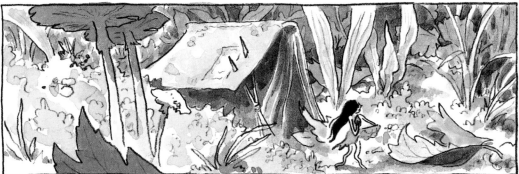

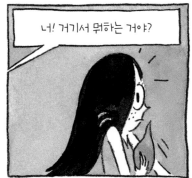
너! 거기서 뭐하는 거야?

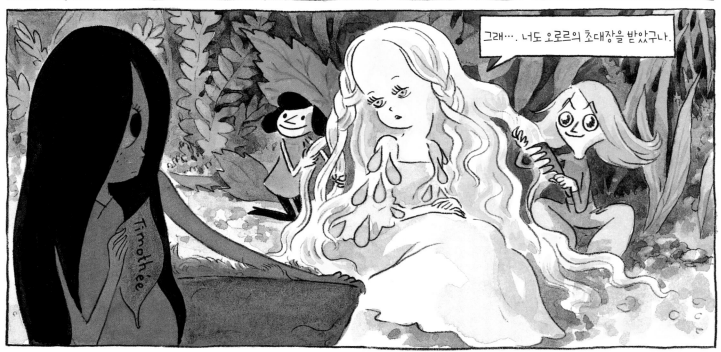
그래…. 너도 오로르의 초대장을 받았구나.

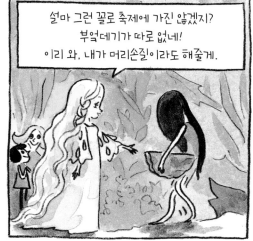
설마 그런 꼴로 축제에 가진 않겠지?
부엌데기가 따로 없네!
이리 와, 내가 머리손질이라도 해줄게.

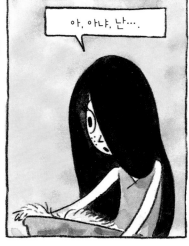
아, 아냐, 난….

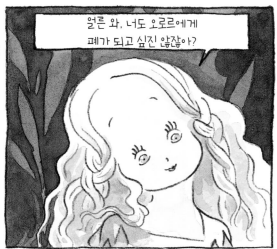
얼른 와, 너도 오로르에게
폐가 되고 싶진 않잖아?

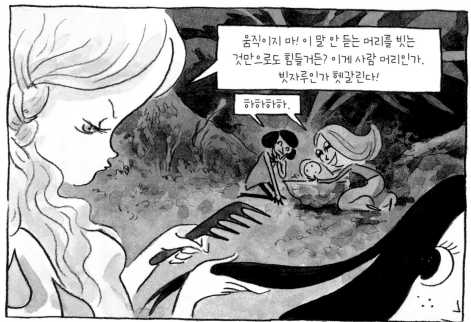

움직이지 마! 이 말 안 듣는 머리를 빗는 것만으로도 힘들거든? 이게 사람 머리인가, 빗자루인가 헷갈린다!

하하하하.

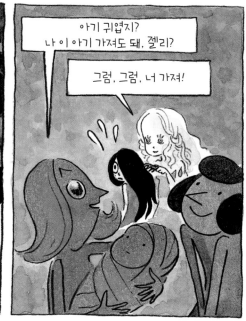

아기 귀엽지? 나 이 아기 가져도 돼, 젤리?

그럼, 그럼, 너 가져!

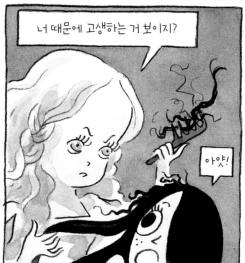

너 때문에 고생하는 거 보이지?

아얏!

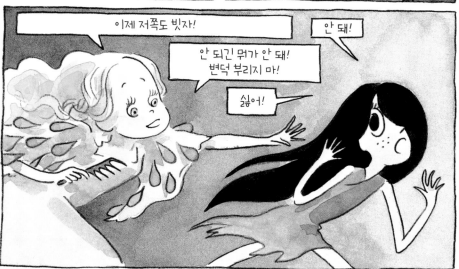

이제 저쪽도 빗자!

안 돼!

안 되긴 뭐가 안 돼! 변덕 부리지 마!

싫어!

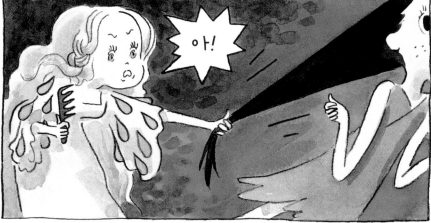

아!

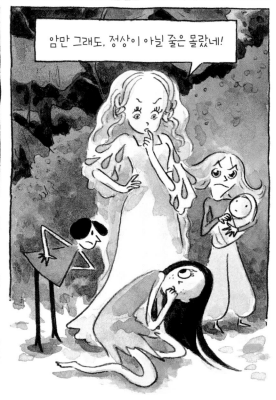

암만 그래도, 정상이 아닐 줄은 몰랐네!

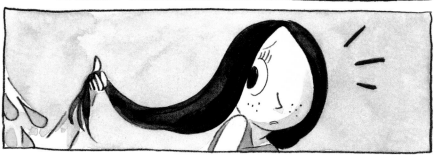

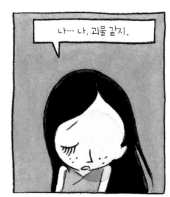

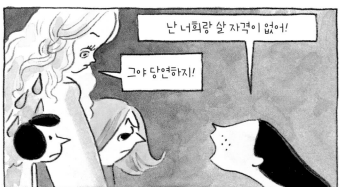

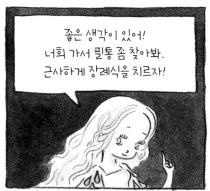

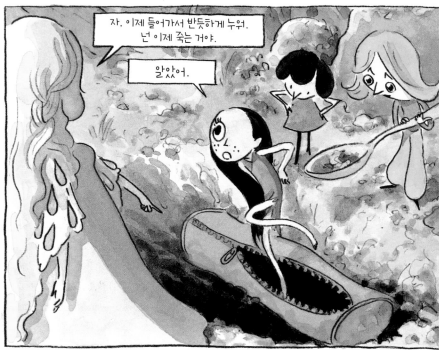

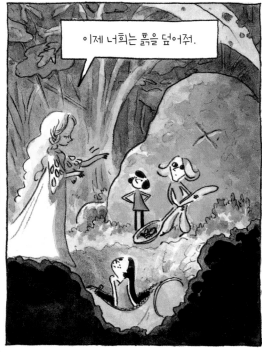

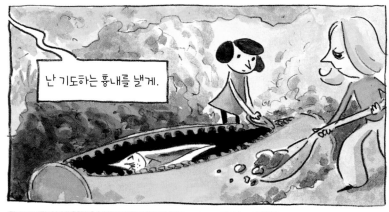

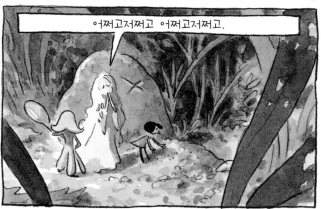

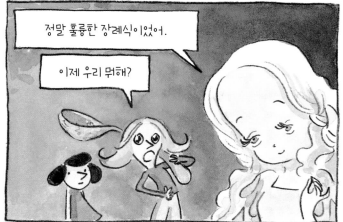

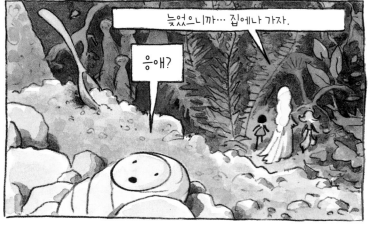

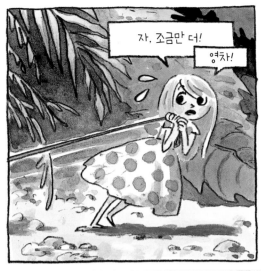

자, 조금만 더!

영차!

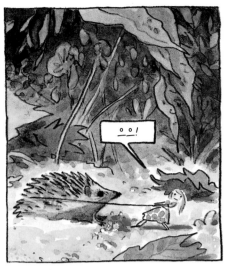

으으!

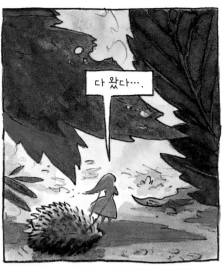

다 왔다….

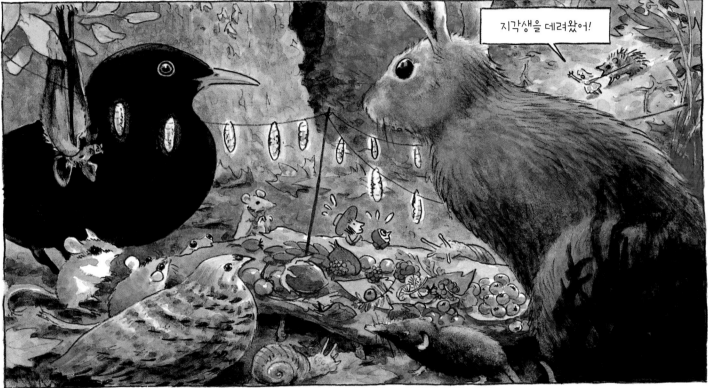

지각생을 데려왔어!

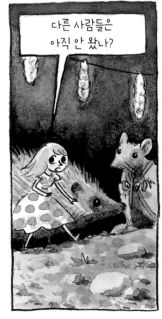

다른 사람들은 아직 안 왔나?

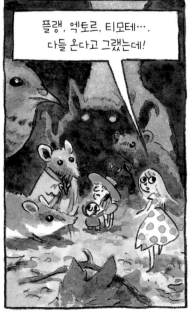

플랭, 엑토르, 티모테…. 다들 온다고 그랬는데!

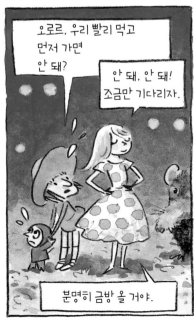

오로르, 우리 빨리 먹고 먼저 가면 안 돼?

안 돼, 안 돼! 조금만 기다리자.

분명히 금방 올 거야.

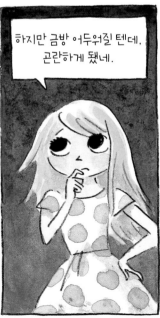

하지만 금방 어두워질 텐데, 곤란하게 됐네.

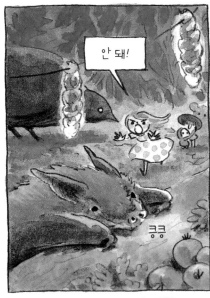

안 돼!

쿵쿵

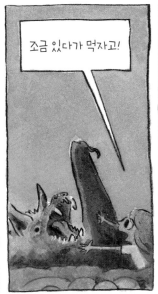

조금 있다가 먹자고!

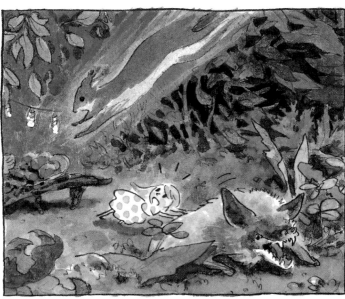

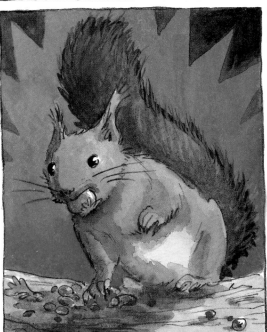

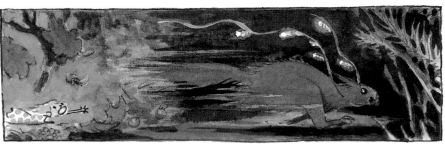

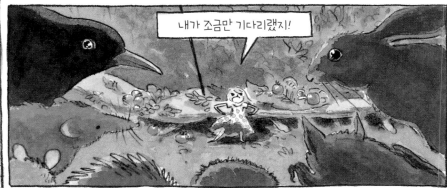

내가 조금만 기다리랬지!

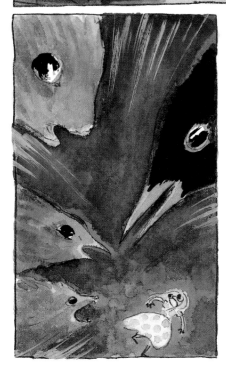

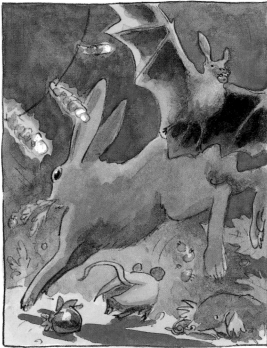

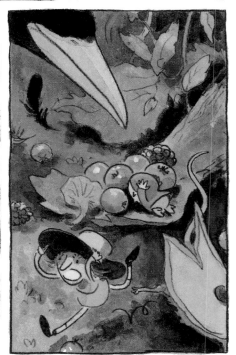

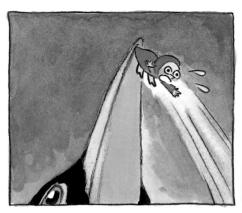

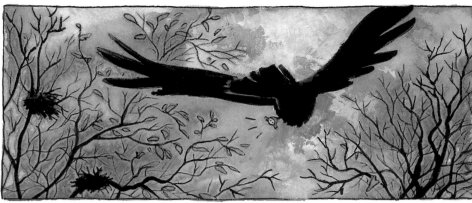

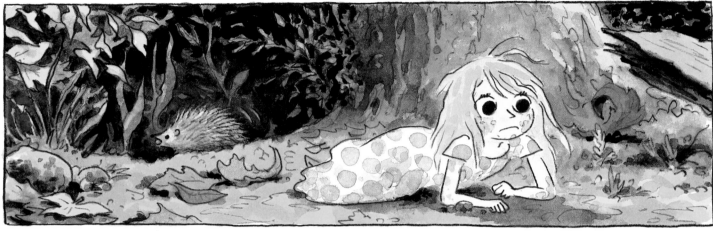

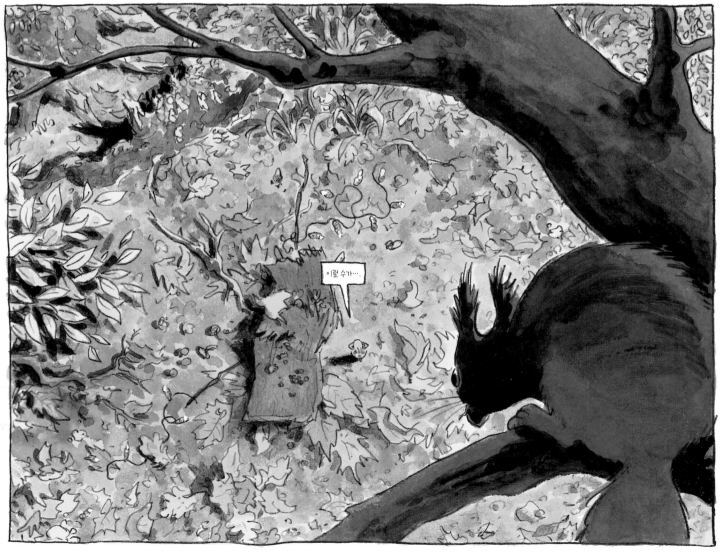

이럴 수가….

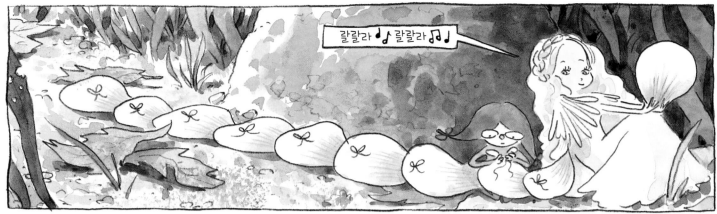

랄랄라 ♪♩ 랄랄라 ♩♫♪

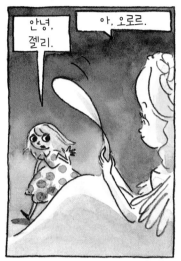

안녕, 젤리.

아, 오로르.

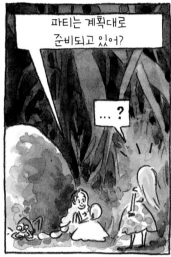

파티는 계획대로 준비되고 있어?

…?

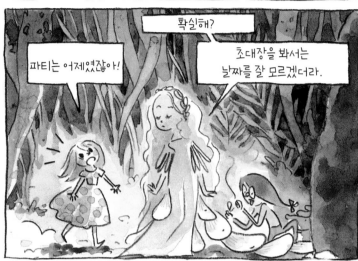

확실해?

파티는 어제였잖아!

초대장을 봐서는 날짜를 잘 모르겠더라.

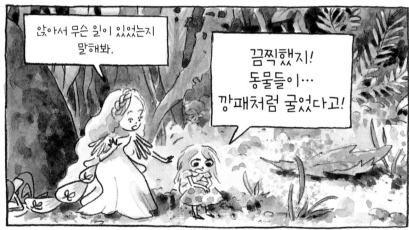

앉아서 무슨 일이 있었는지 말해봐.

끔찍했지! 동물들이… 깡패처럼 굴었다고!

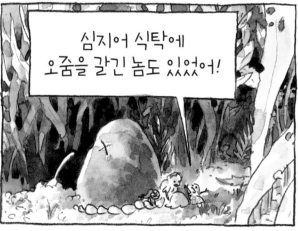

심지어 식탁에 오줌을 갈긴 놈도 있었어!

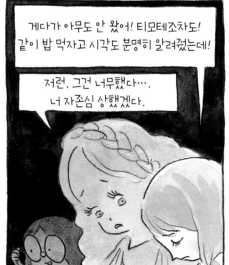

게다가 아무도 안 왔어! 티모테조차도! 같이 밥 먹자고 시각도 분명히 알려줬는데!

저런, 그건 너무했다…. 너 자존심 상했겠다.

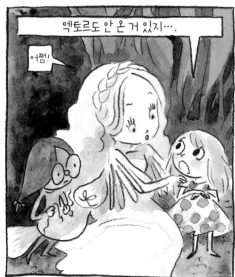

엑토르도 안 온 거 있지….

어쩜!

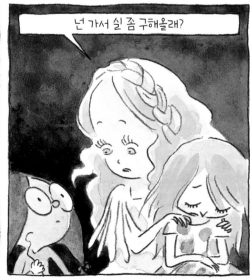

넌 가서 실 좀 구해올래?

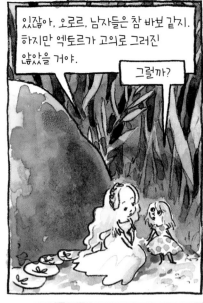

있잖아, 오로르, 남자들은 참 바보 같지. 하지만 엑토르가 고의로 그러진 않았을 거야.

그럴까?

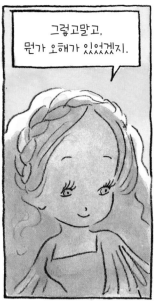

그럼고말고. 뭔가 오해가 있었겠지.

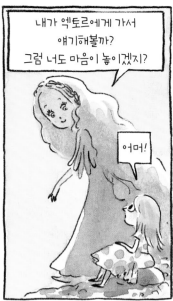

내가 엑토르에게 가서 얘기해볼까? 그럼 너도 마음이 놓이겠지?

어머!

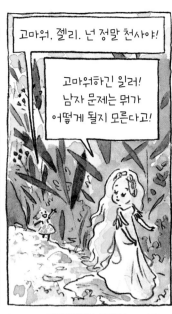

고마워, 젤리. 넌 정말 천사야!

고마워하긴 일러! 남자 문제는 뭐가 어떻게 될지 모른다고!

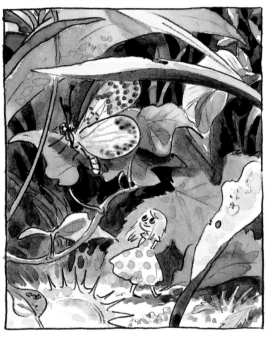

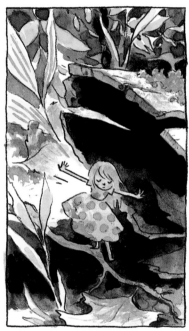

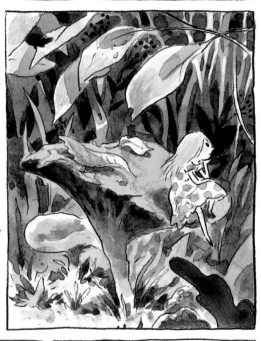

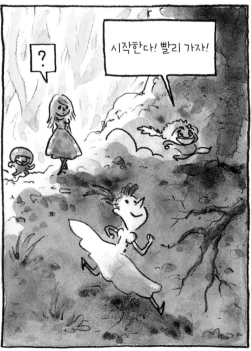

?

시작한다! 빨리 가자!

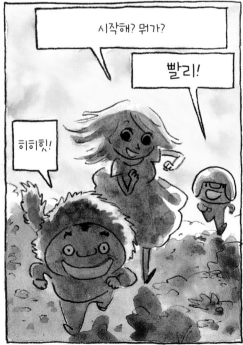

시작해? 뭐가?

빨리!

히히힛!

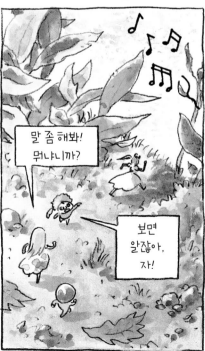

말 좀 해봐! 뭐냐니까?

보면 알잖아, 자!

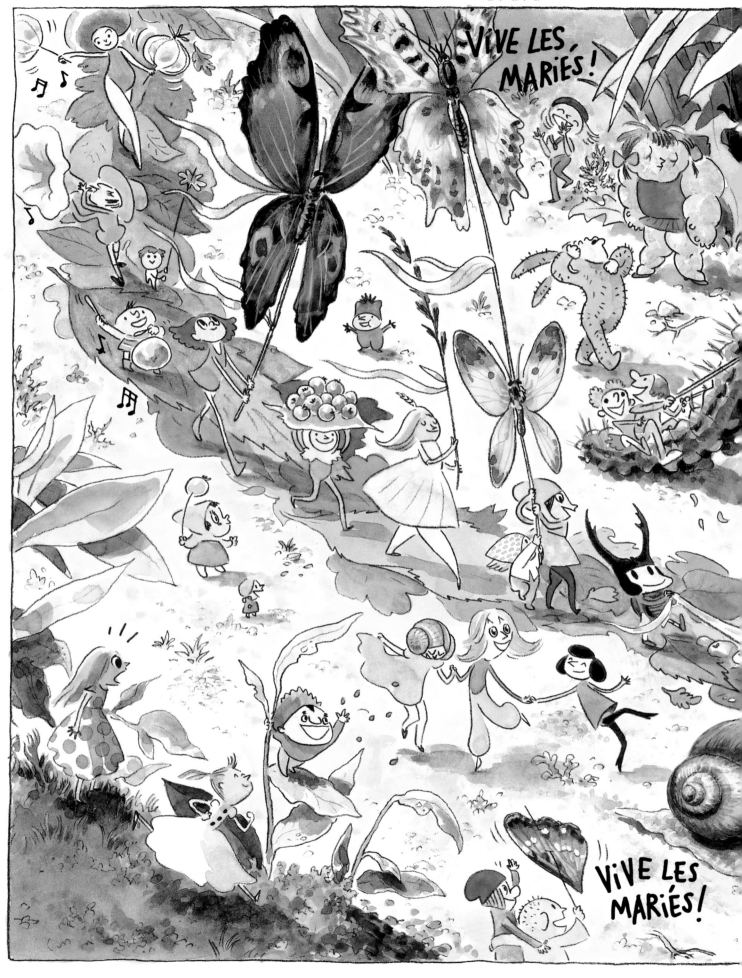

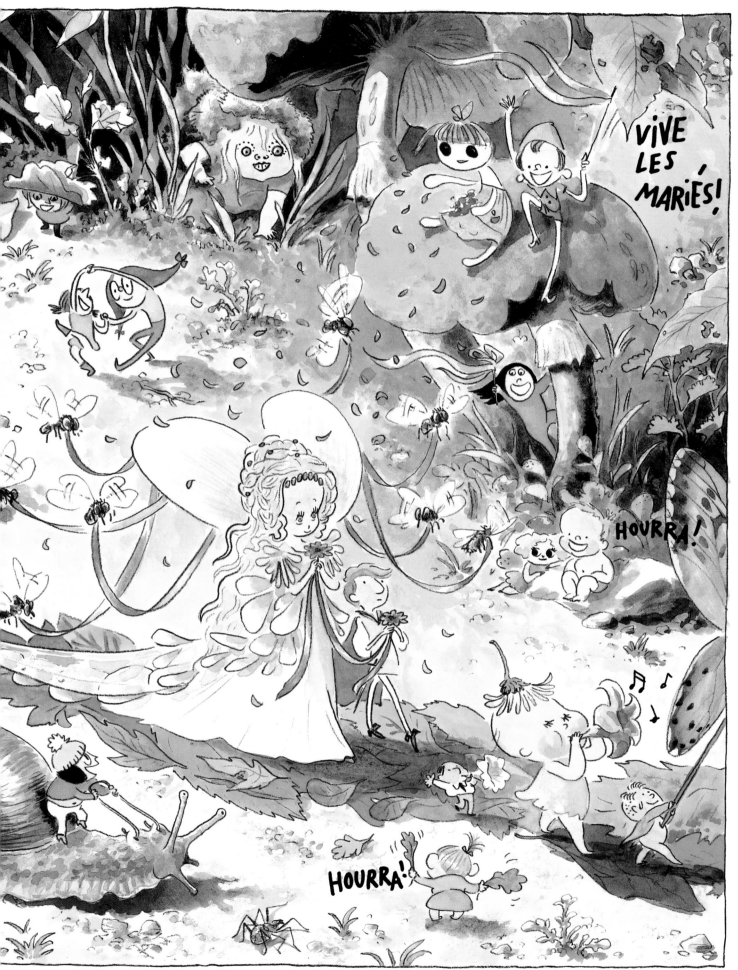

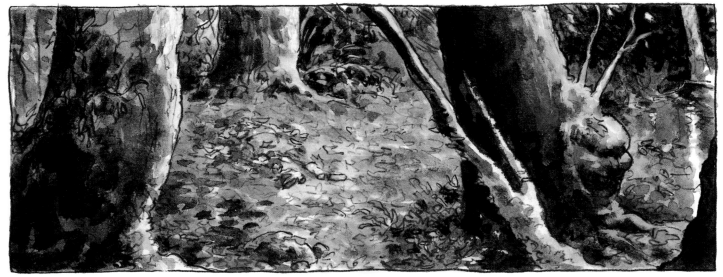

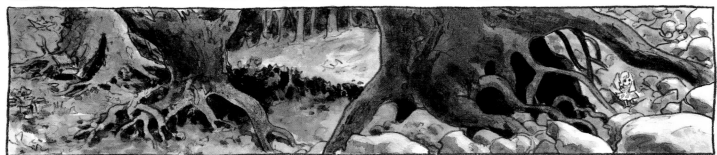

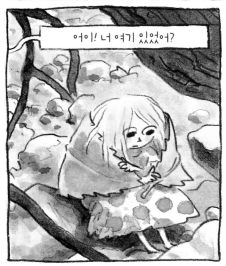

어이! 너 여기 있었어?

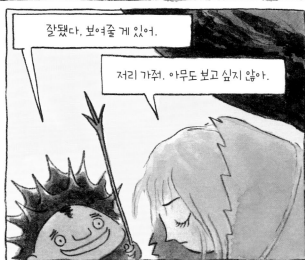

잘됐다, 보여줄 게 있어.

저리 가줘. 아무도 보고 싶지 않아.

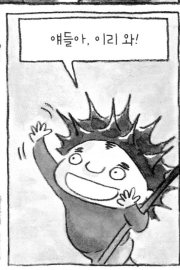

얘들아, 이리 와!

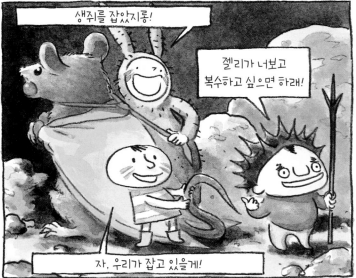

생쥐를 잡았지롱!

젤리가 너보고 복수하고 싶으면 하래!

자, 우리가 잡고 있을게!

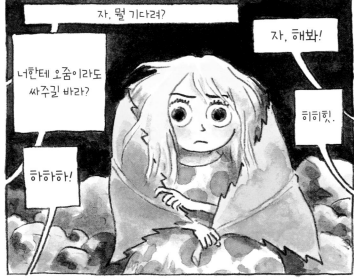

자, 뭘 기다려?

자, 해봐!

너한테 오줌이라도 싸주길 바라?

히히힛.

하하하하!

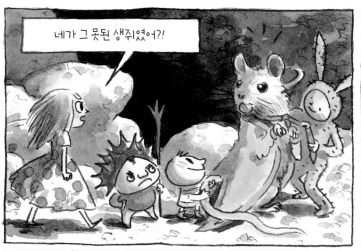

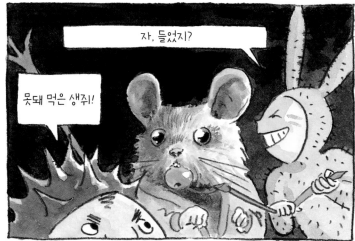

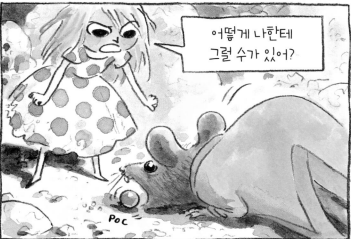

툭

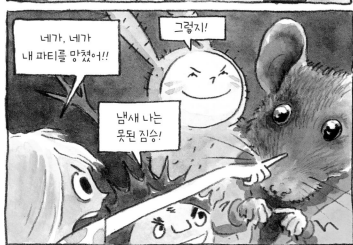

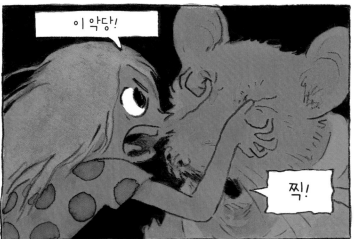

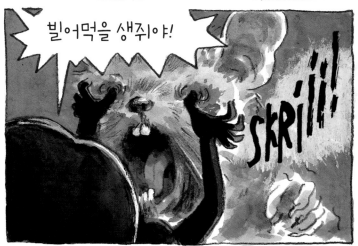

푸욱

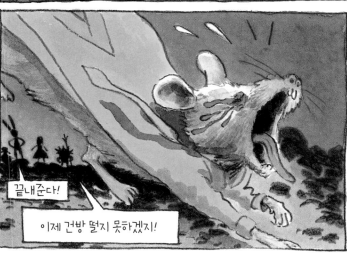

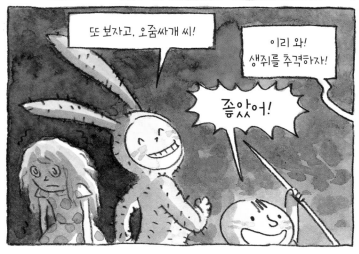

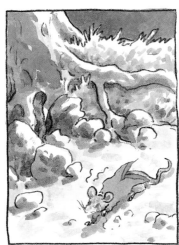

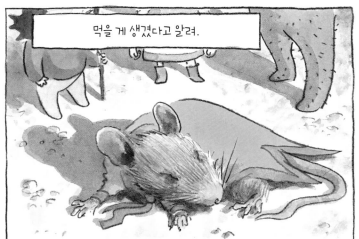

먹을 게 생겼다고 알려.

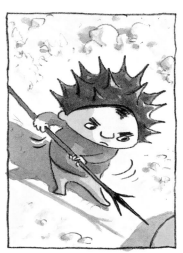

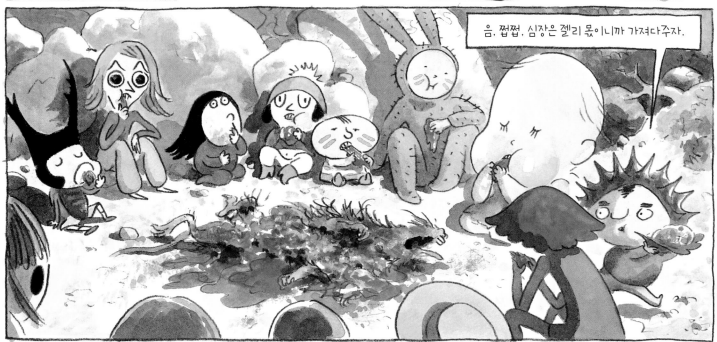

음, 쩝쩝. 심장은 젤리 맛이니까 가져다주자.

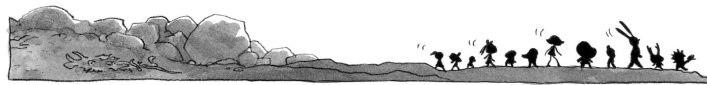

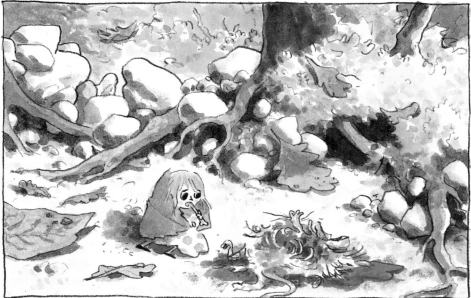

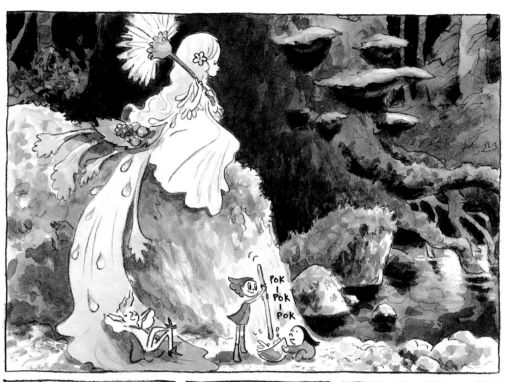

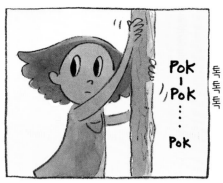

똑 똑 똑

POK
POK
·
·
·
POK

POK
·
POK
·
POK

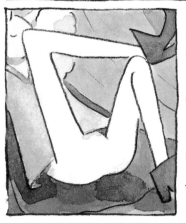

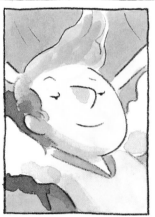

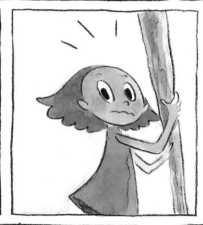

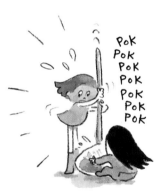

POK
POK
POK
POK
POK
POK
POK

안 돼….

엑토르!
내 리본이!

내 리본이 물에 떨어졌어요, 엑토르!
당신이 어떻게든 찾아오세요!

진짜로?

?

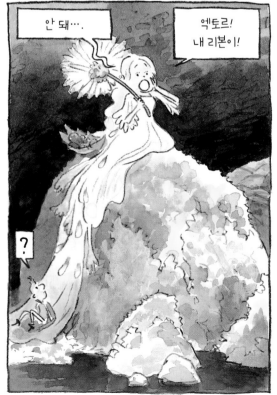

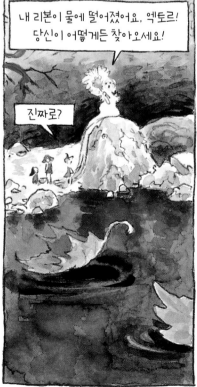

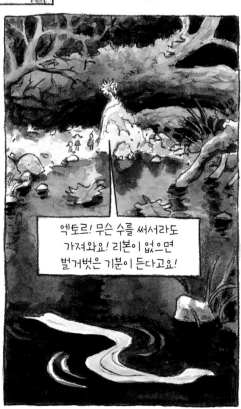

엑토르! 무슨 수를 써서라도
가져와요! 리본이 없으면
벌거벗은 기분이 든다고요!

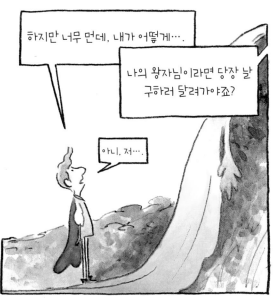

하지만 너무 먼데, 내가 어떻게….

나의 왕자님이라면 당장 날 구하러 달려가야죠?

아니, 저….

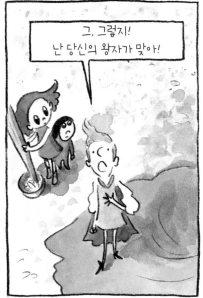

그, 그렇지! 난 당신의 왕자가 맞아!

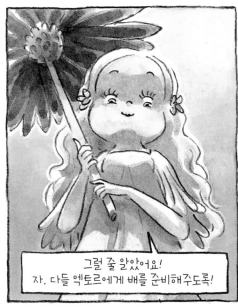

그럴 줄 알았어요! 자, 다들 엑토르에게 배를 준비해주도록!

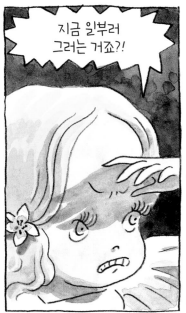

지금 일부러 그러는 거죠?!

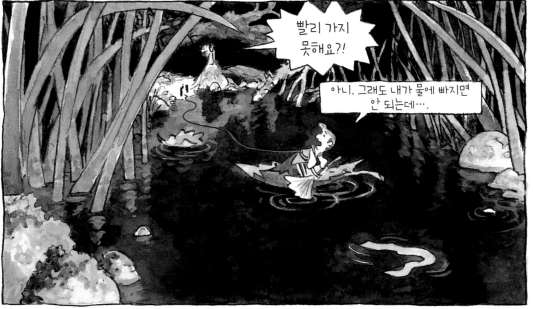

빨리 가지 못해요?!

아니, 그래도 내가 물에 빠지면 안 되는데….

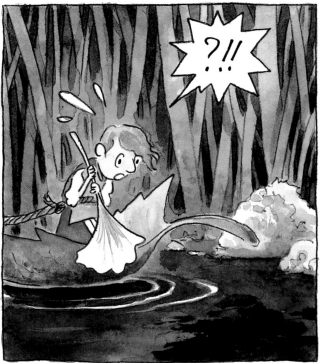

?!!

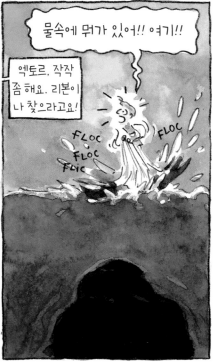

물속에 뭐가 있어!! 여기!!

엑토르, 작작 좀 해요. 리본이 나 찾으라고요!

FLOC FLOC FLIC

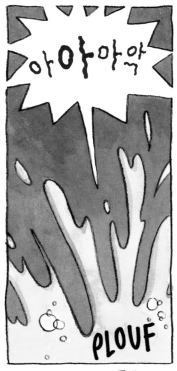

아아아악

PLOUF

70

첨벙첨벙

풍덩

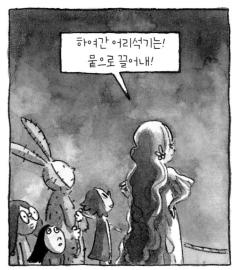

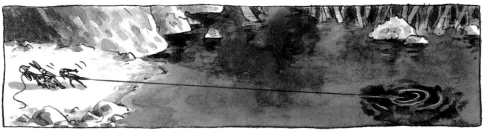

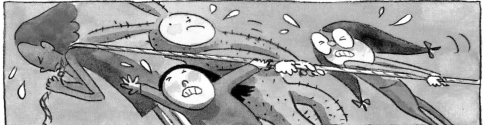

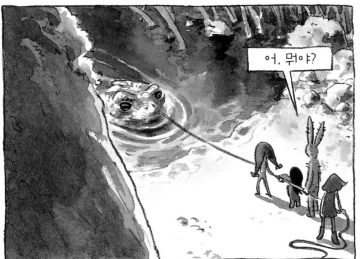

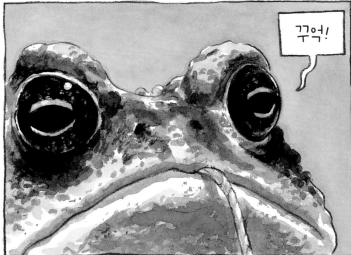

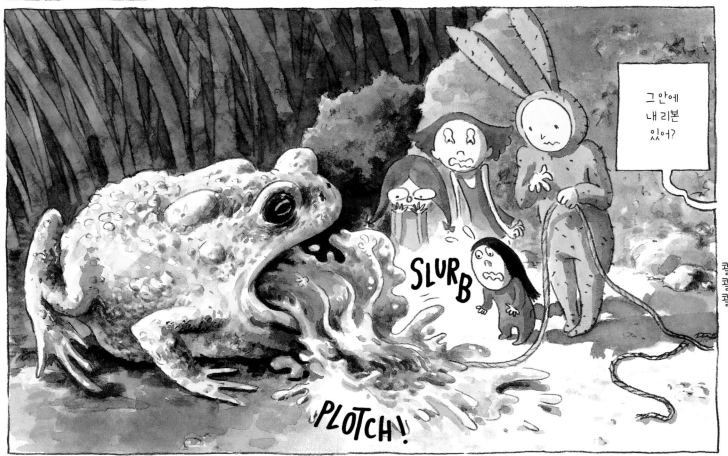

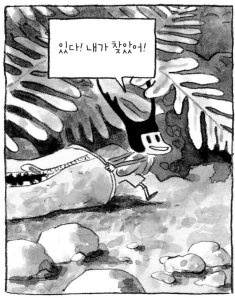

있다! 내가 찾았어!

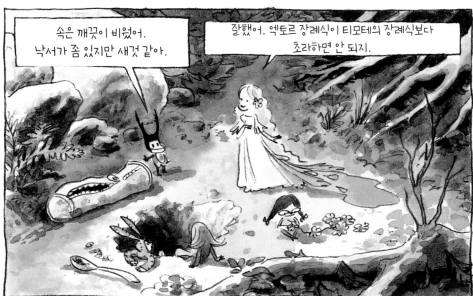

속은 깨끗이 비었어.
낙서가 좀 있지만 새것 같아.

잘했어. 엑토르 장례식이 티모테의 장례식보다
초라하면 안 되지.

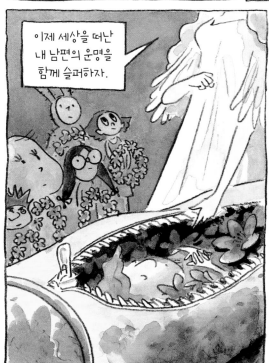

이제 세상을 떠난
내 남편의 운명을
함께 슬퍼하자.

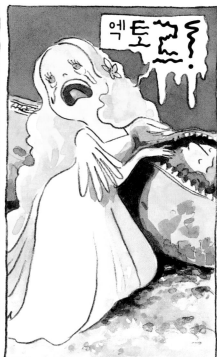

엑토르!

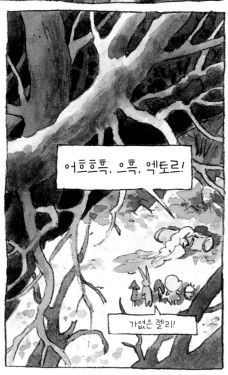

어흐흐흑, 으흑, 엑토르!

가엾은 젤리!

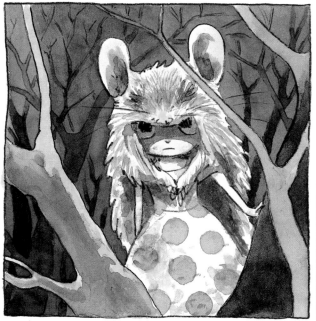

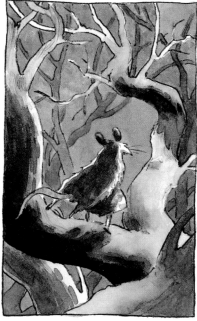

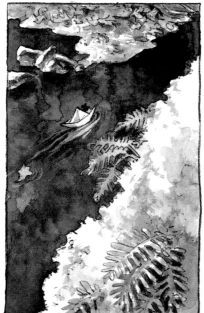

72

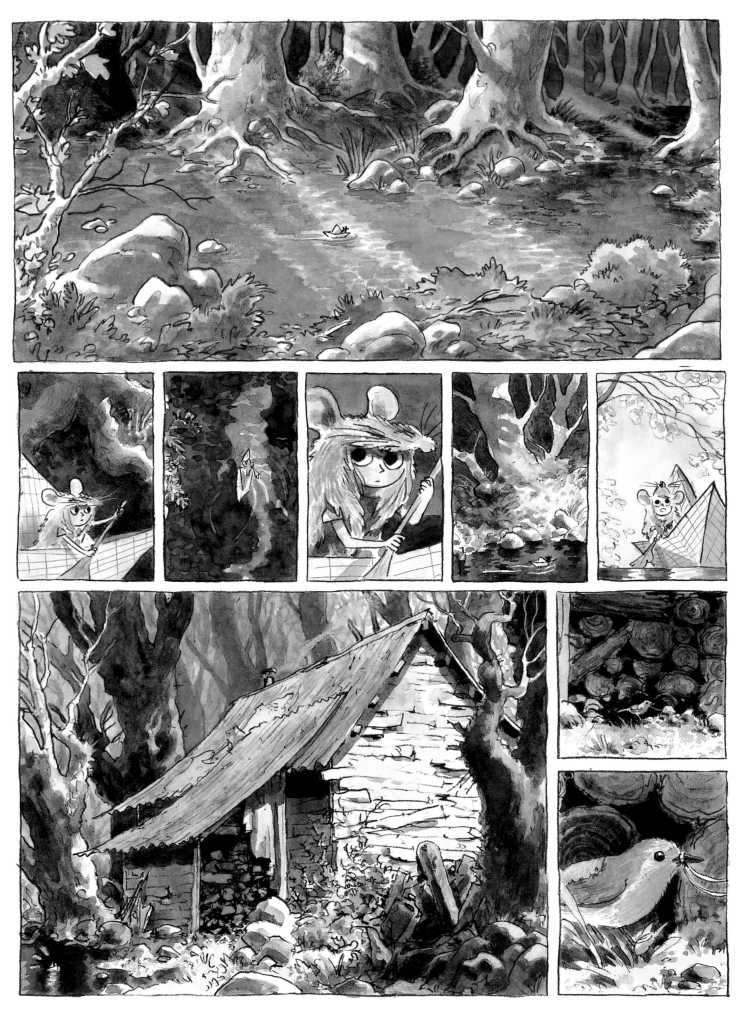

73

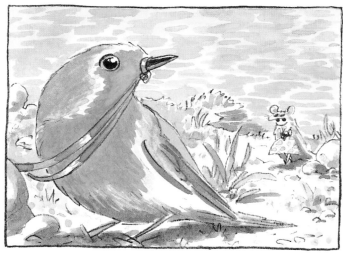

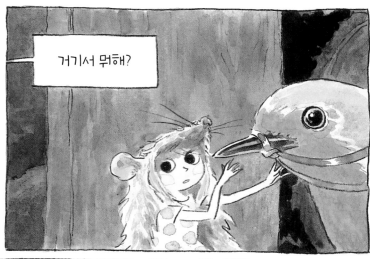

거기서 뭐해?

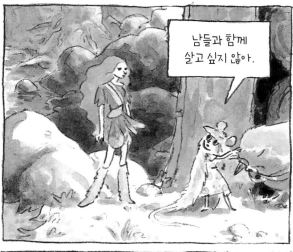

남들과 함께
살고 싶지 않아.

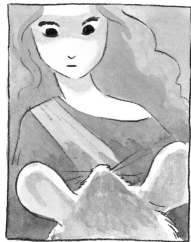

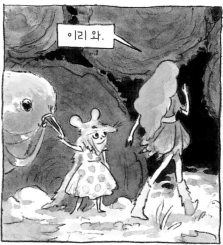

이리 와.

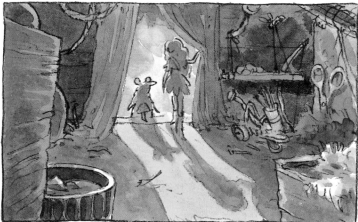

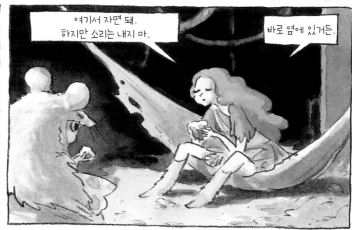

여기서 자면 돼.
하지만 소리는 내지 마.

바로 옆에 있거든.

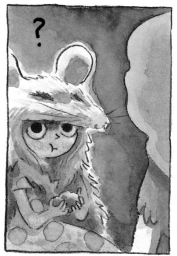

?

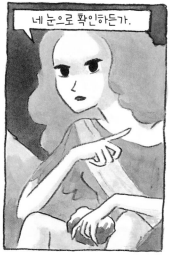

네 눈으로 확인하든가.

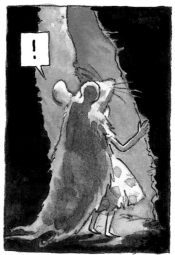

!

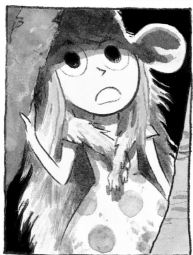

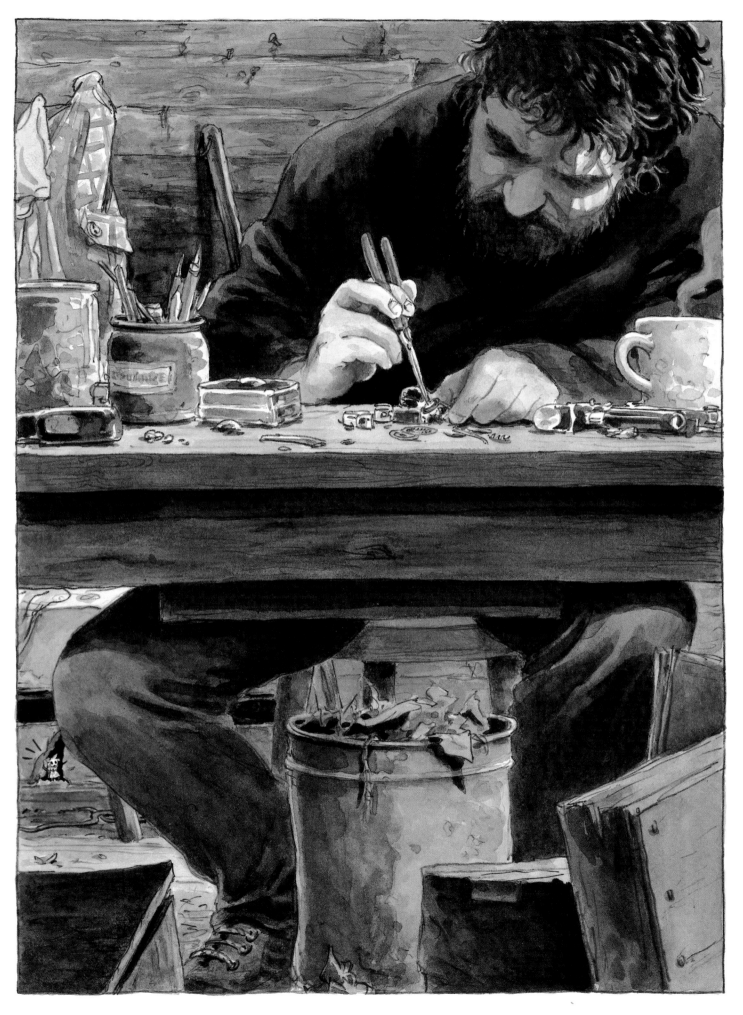

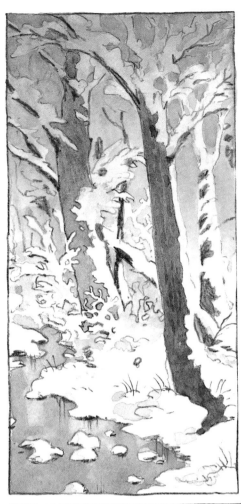
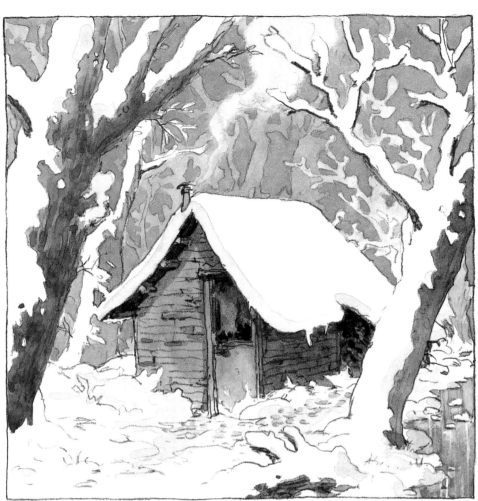
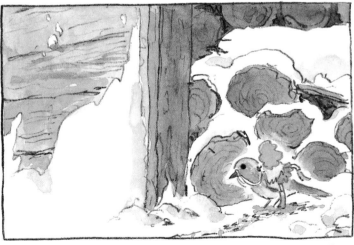
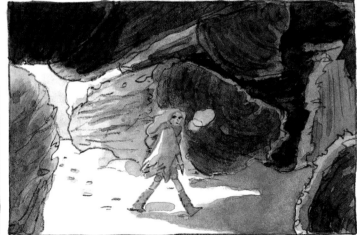
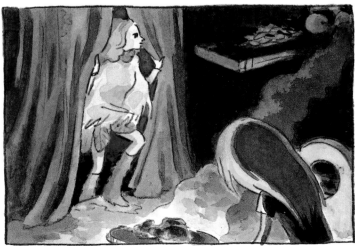
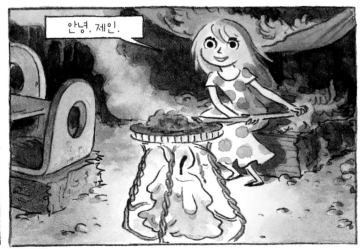

안녕, 제인.

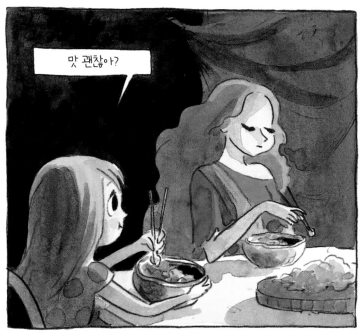

맛 괜찮아?

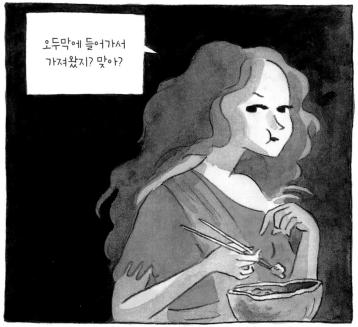

오두막에 들어가서
가져왔지? 맞아?

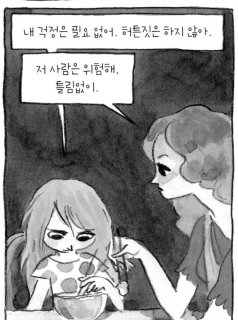

내 걱정은 필요 없어. 허튼짓은 하지 않아.

저 사람은 위험해,
틀림없이.

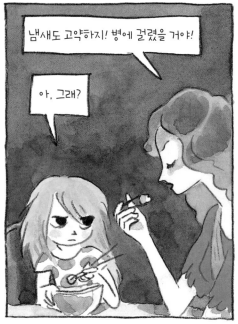

냄새도 고약하지! 병에 걸렸을 거야!

아, 그래?

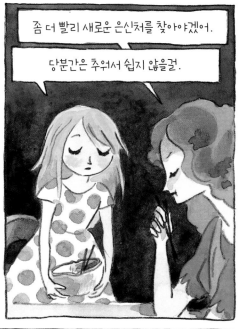

좀 더 빨리 새로운 은신처를 찾아야겠어.

당분간은 추워서 쉽지 않을걸.

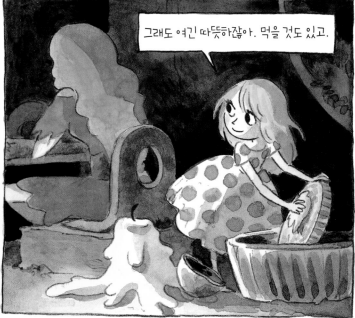

그래도 여긴 따뜻하잖아. 먹을 것도 있고.

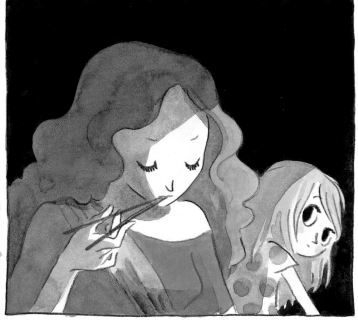

77

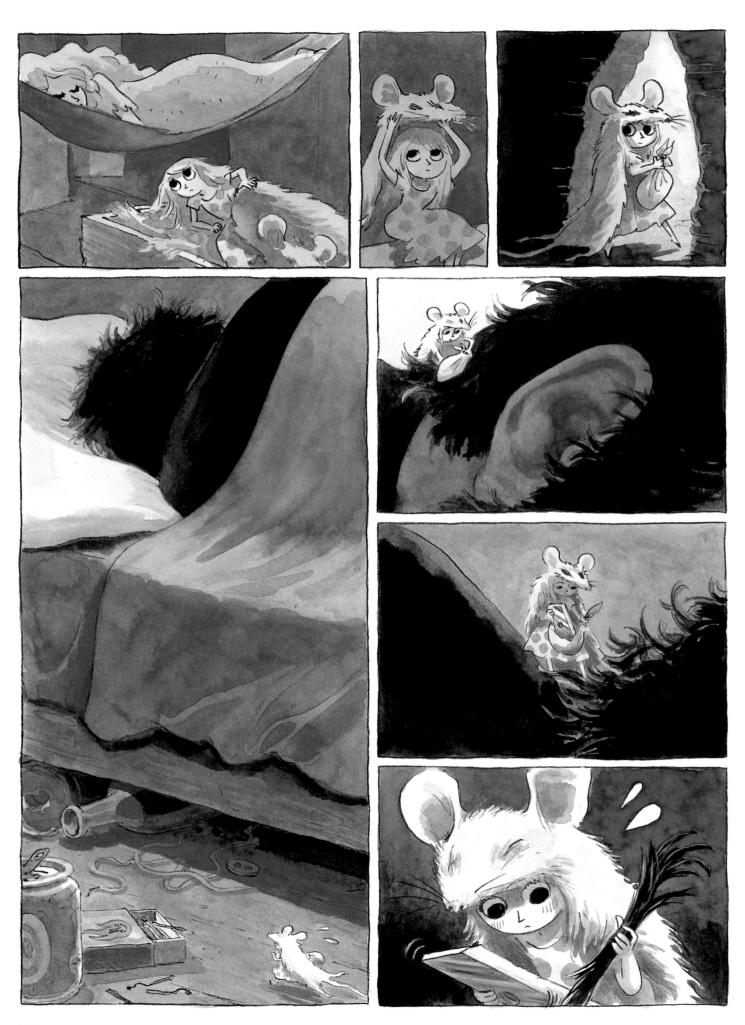

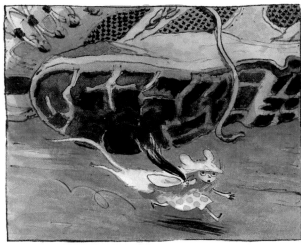
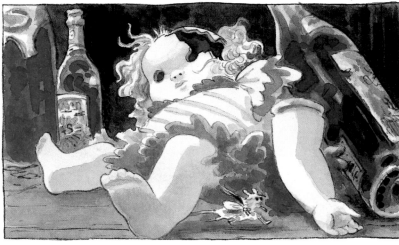
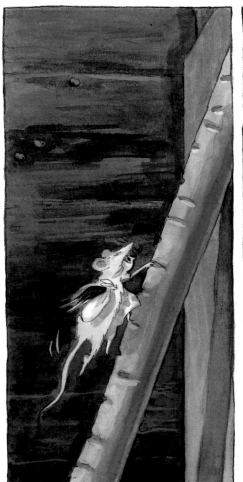
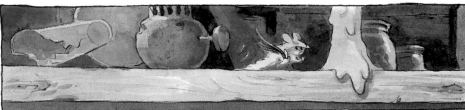
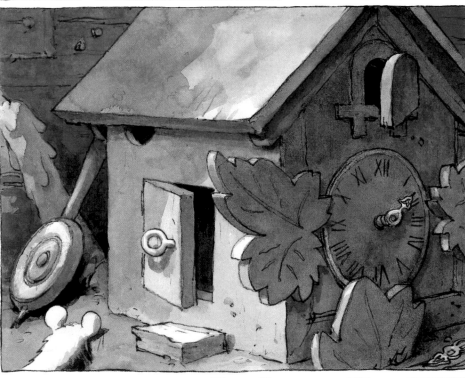
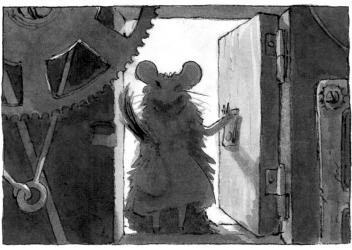
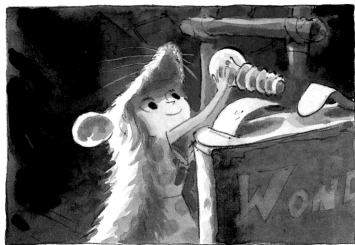

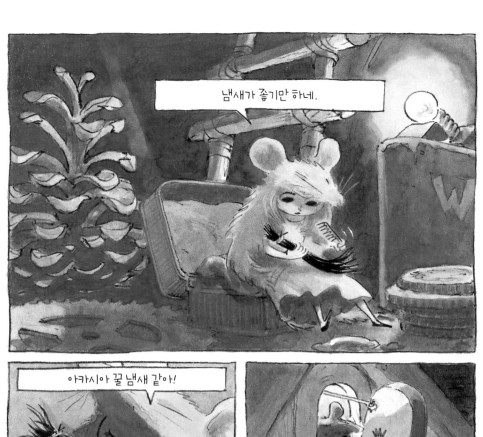

냄새가 좋기만 하네.

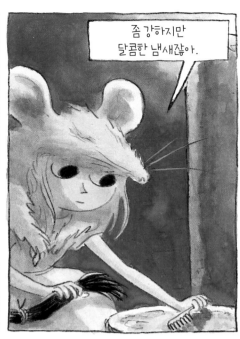

좀 강하지만
달콤한 냄새잖아.

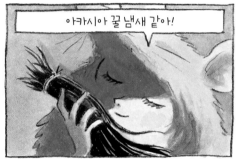

아카시아 꿀 냄새 같아!

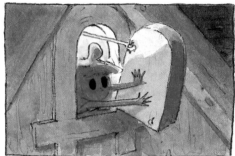

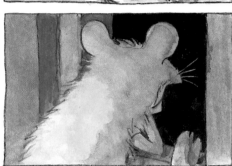

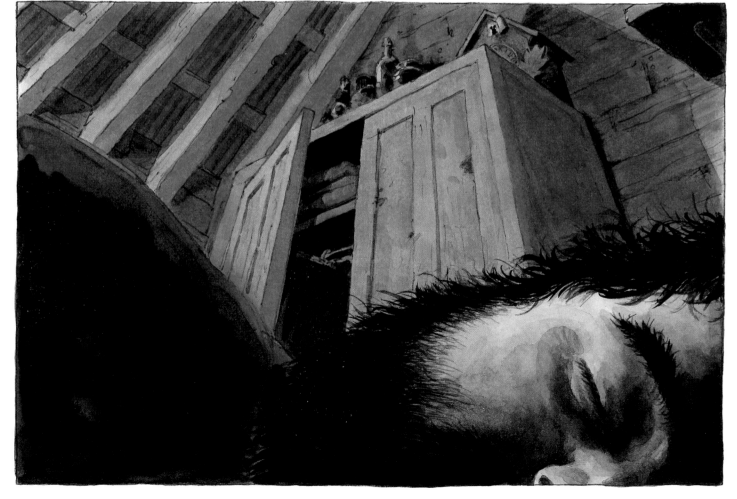

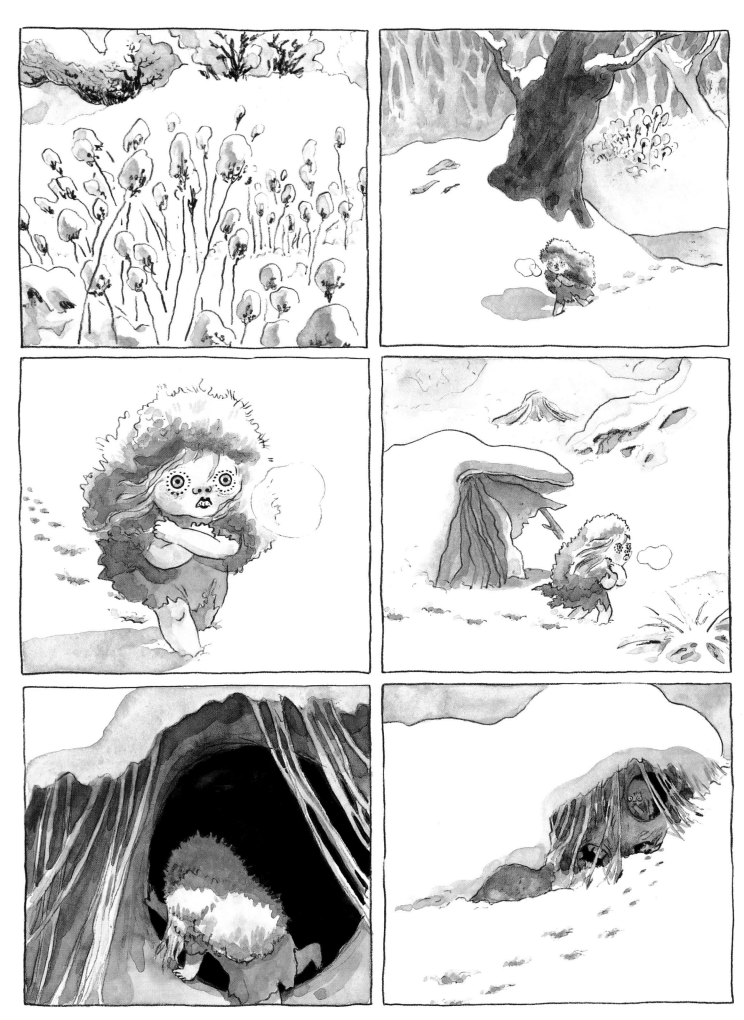

툭

PLIC

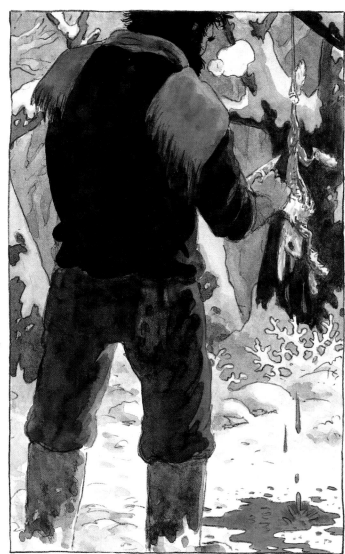

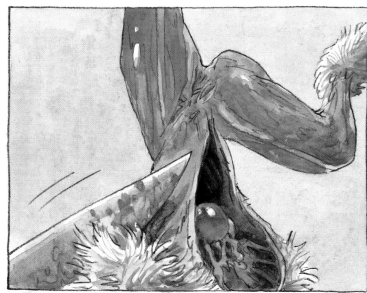

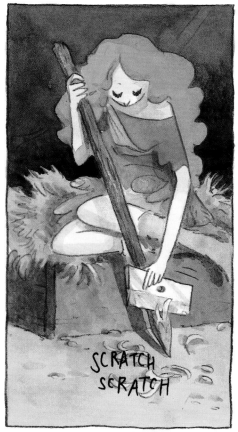

SCRATCH
SCRATCH

사각사각

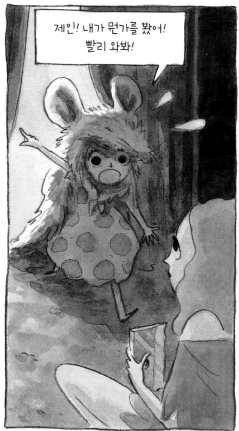

제인! 내가 뭔가를 봤어!
빨리 와봐!

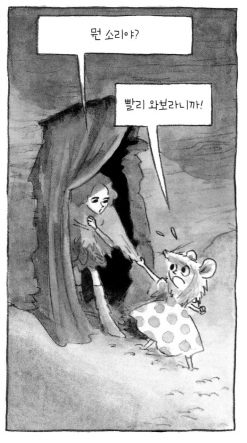

뭔 소리야?

빨리 와보라니까!

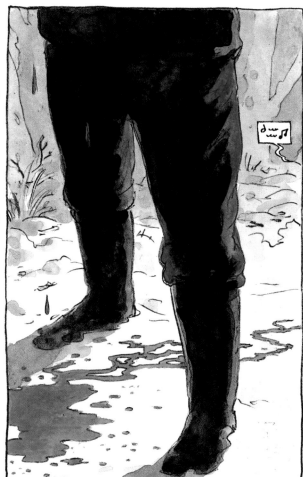

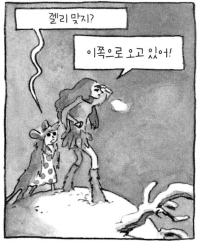

젤리 맞지?

이쪽으로 오고 있어!

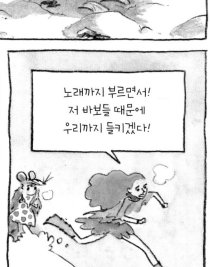

노래까지 부르면서!
저 바보들 때문에
우리까지 들키겠다!

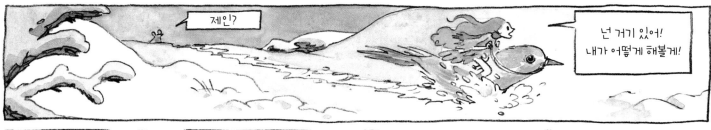

제인?

넌 거기 있어!
내가 어떻게 해볼게!

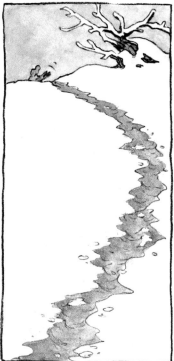

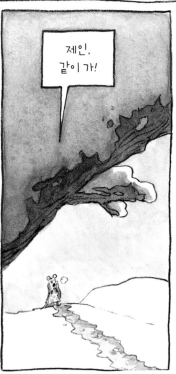

제인,
같이 가!

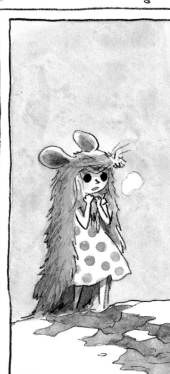

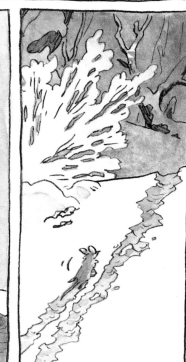

83

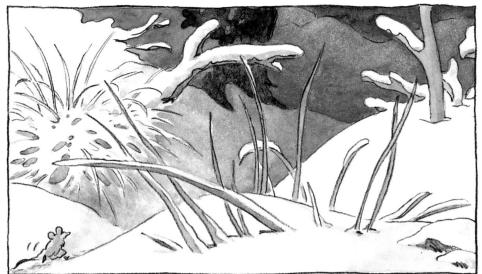
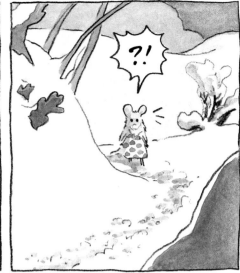

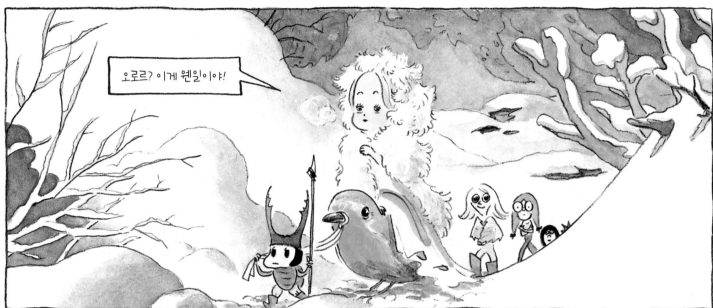

오로르? 이게 웬일이야!

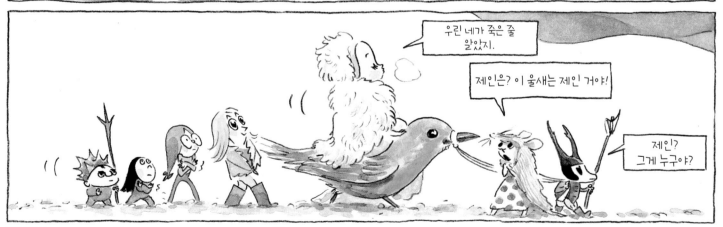

우린 네가 죽은 줄 알았지.

제인은? 이 울새는 제인 거야!

제인? 그게 누구야?

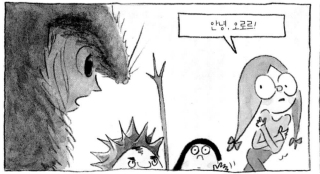

안녕, 오로르!

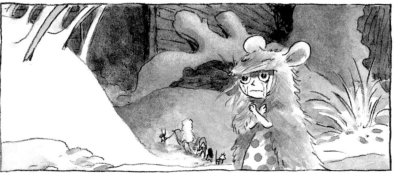

84

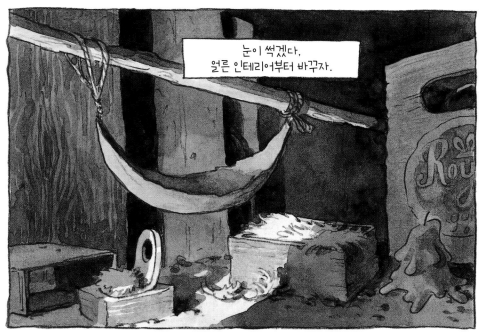

눈이 썩겠다,
얼른 인테리어부터 바꾸자.

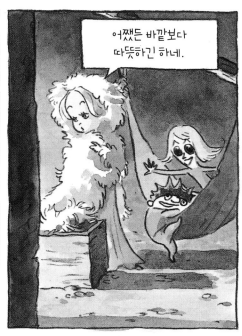

어쨌든 바깥보다
따뜻하긴 하네.

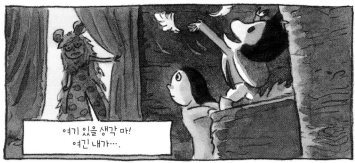

여기 있을 생각 마!
여긴 내가….

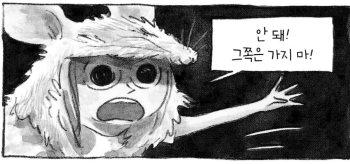

안 돼!
그쪽은 가지 마!

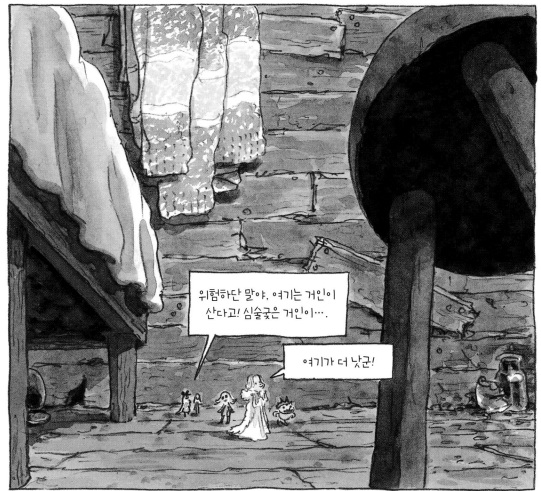

위험하단 말야, 여기는 거인이
산다고! 심술궂은 거인이….

여기가 더 낫군!

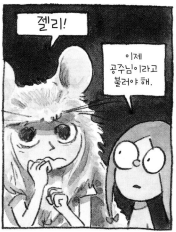

젤리!

이제
공주님이라고
불러야 해.

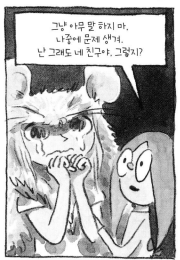

그냥 아무 말 하지 마,
나중에 문제 생겨.
난 그래도 네 친구야, 그렇지?

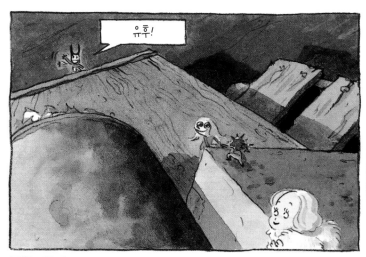

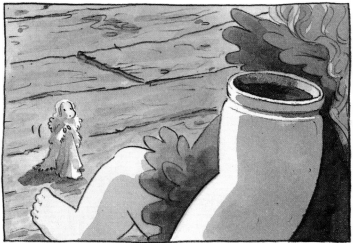

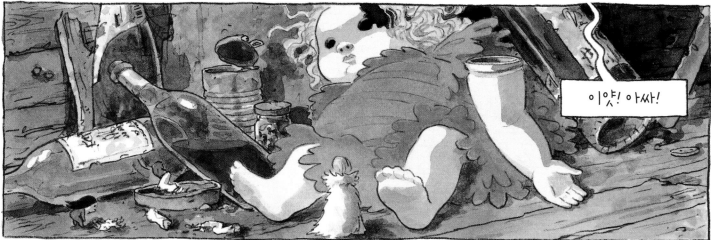

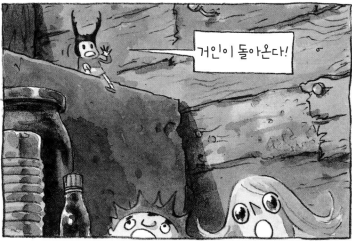

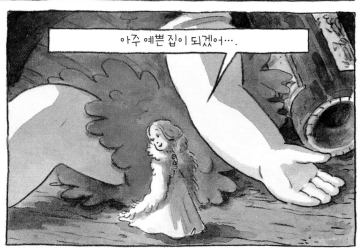

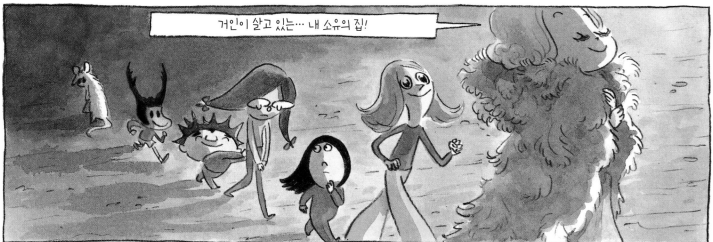

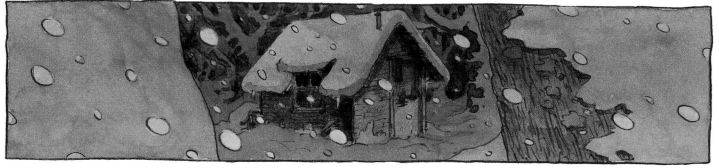

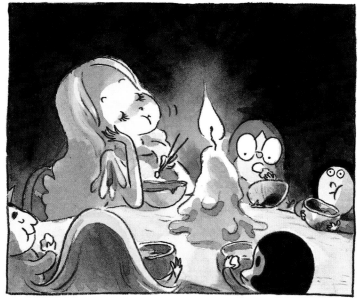

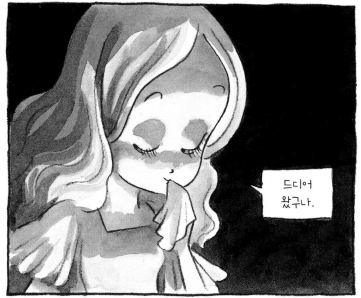

드디어 왔구나.

배가 고파서 돌아올 거라 생각했지.

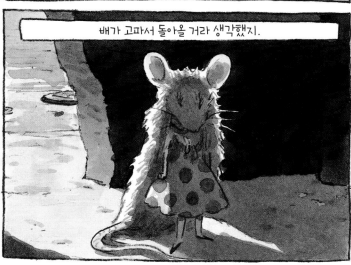

어쩌지, 남은 게 없어. 그러게 누가 늦으랬니?

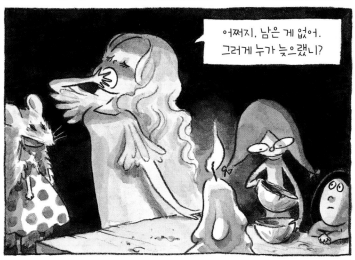

오로르, 우리랑 여기서 살고 싶다면 고분고분해져야 해.

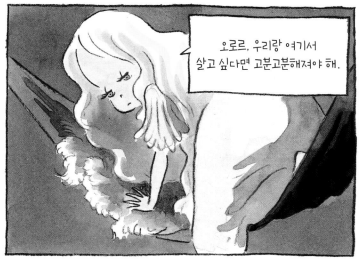

우리 장화 전부 세탁하고 내일까지 잘 말려봐.

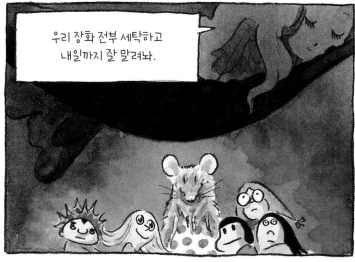

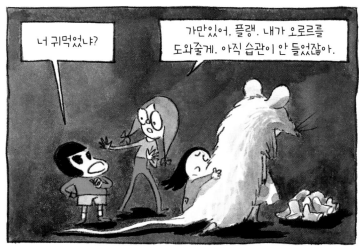

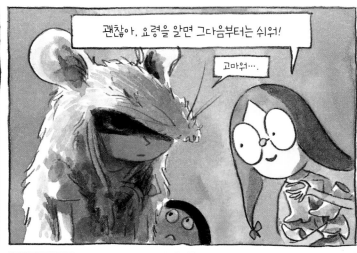

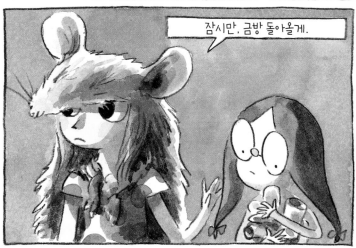

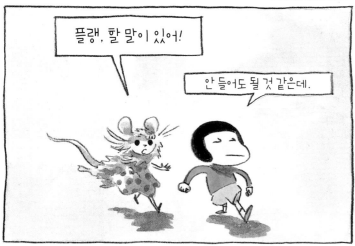

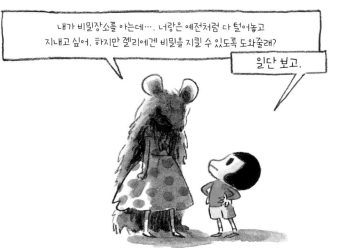

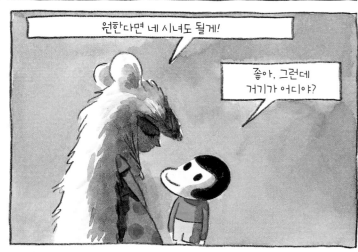

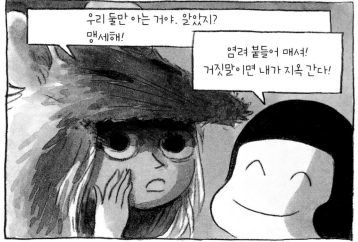

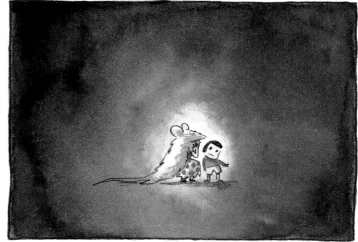

아무도 없어, 기회다!

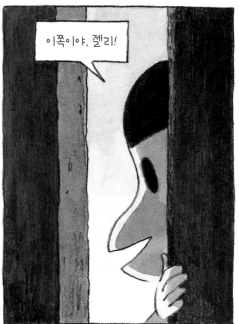

이쪽이야, 젤리!

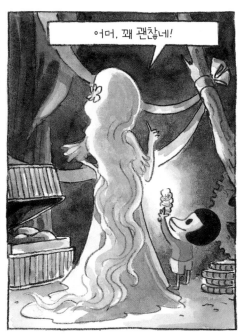

어머, 꽤 괜찮네!

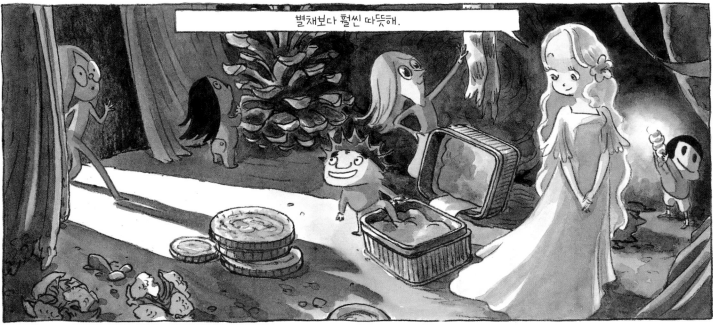

별채보다 훨씬 따뜻해.

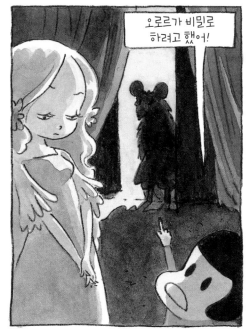

오로르가 비밀로 하려고 했어!

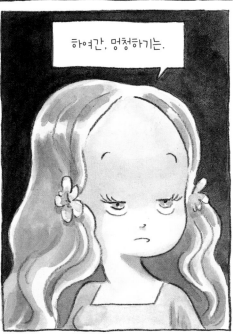

하여간, 멍청하기는.

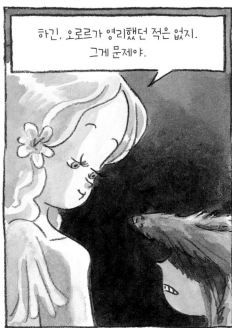

하긴, 오로르가 영리했던 적은 없지. 그게 문제야.

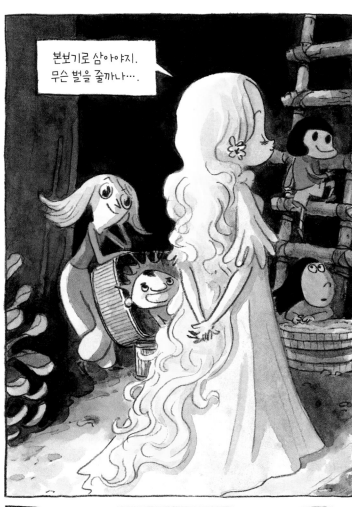

본보기로 삼아야지.
무슨 벌을 줄까나….

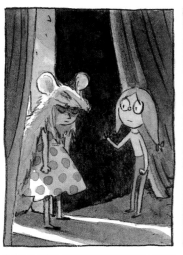

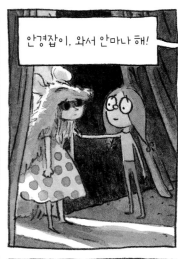

안경잡이, 와서 안마나 해!

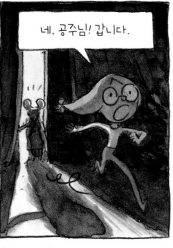

네, 공주님! 갑니다.

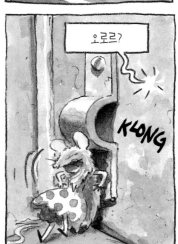

오로르?

KLONG

덜컹

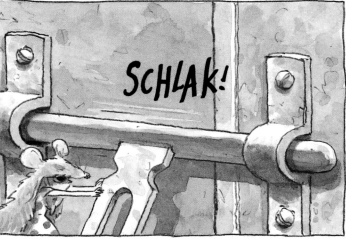

SCHLAK!

쉬익

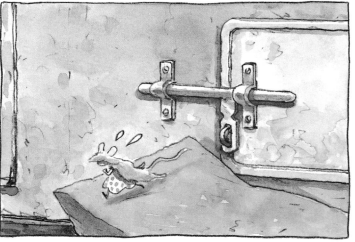

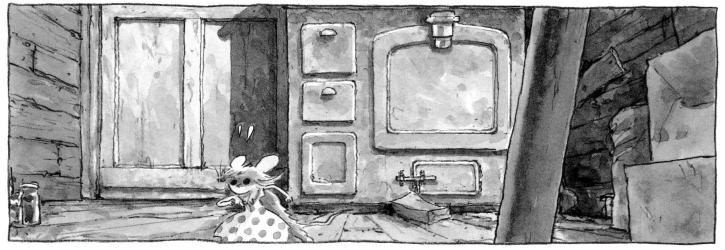

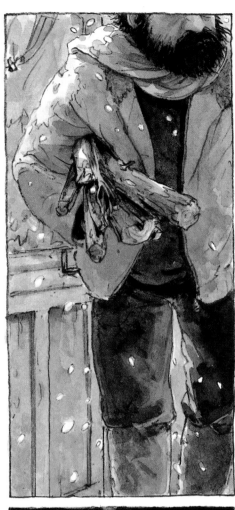
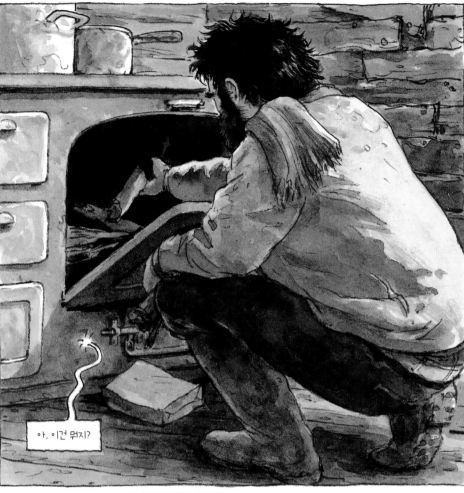

아, 이건 뭐지?

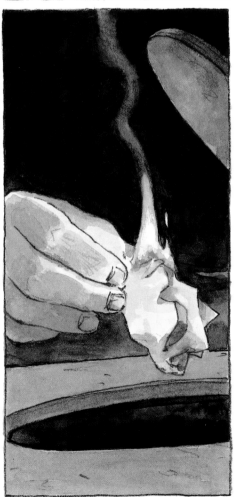
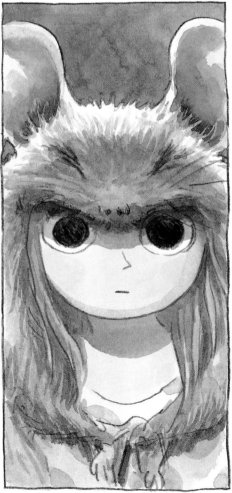
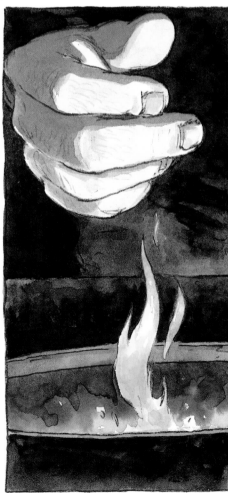

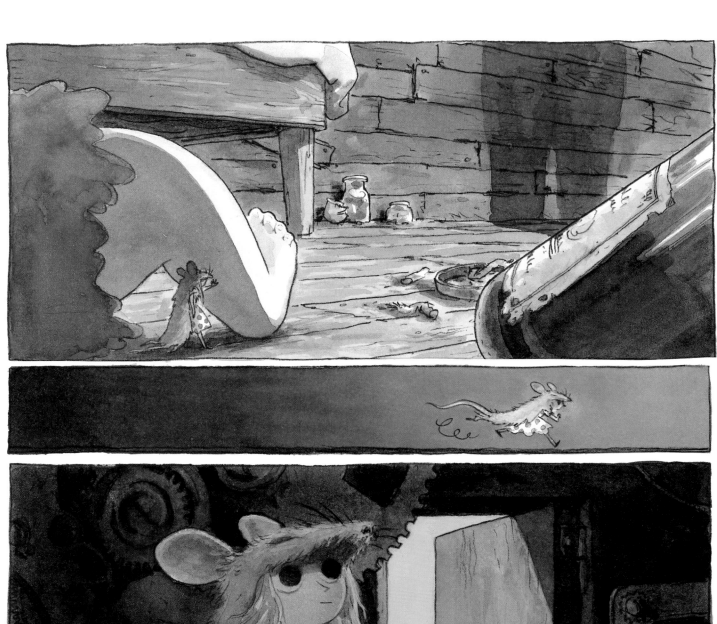

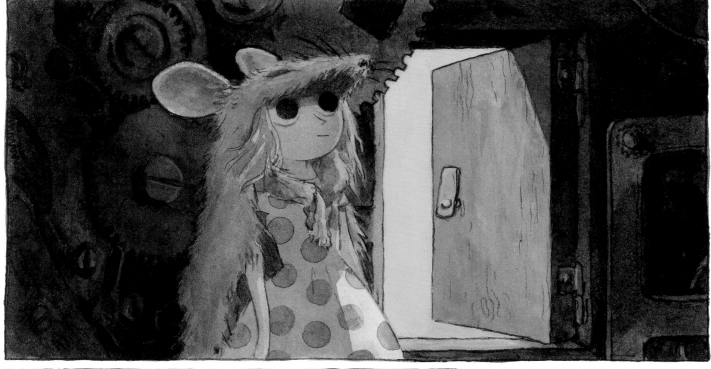

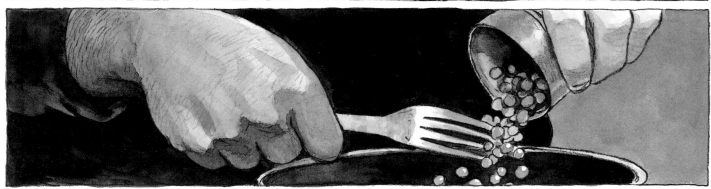

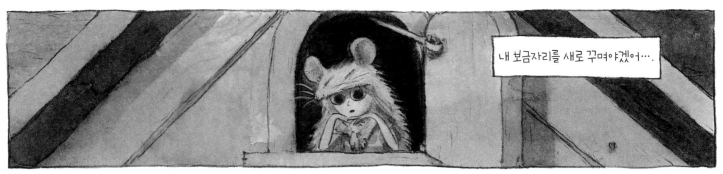

내 보금자리를 새로 꾸며야겠어….

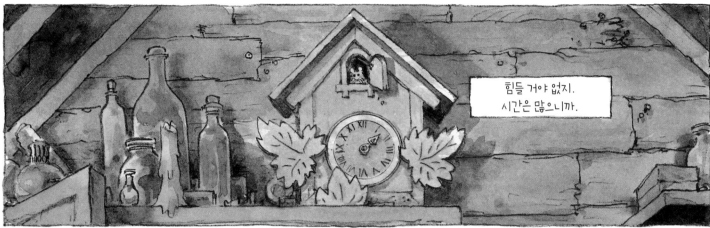

힘들 거야 없지.
시간은 많으니까.

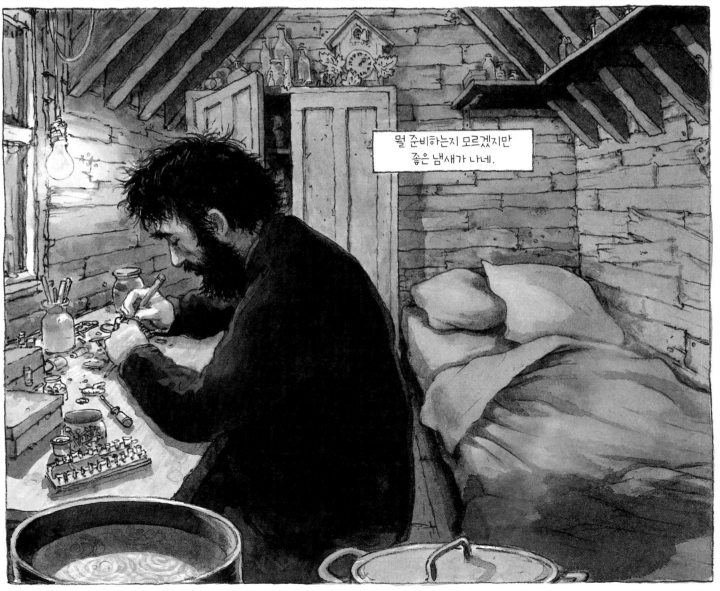

뭘 준비하는지 모르겠지만
좋은 냄새가 나네.

93

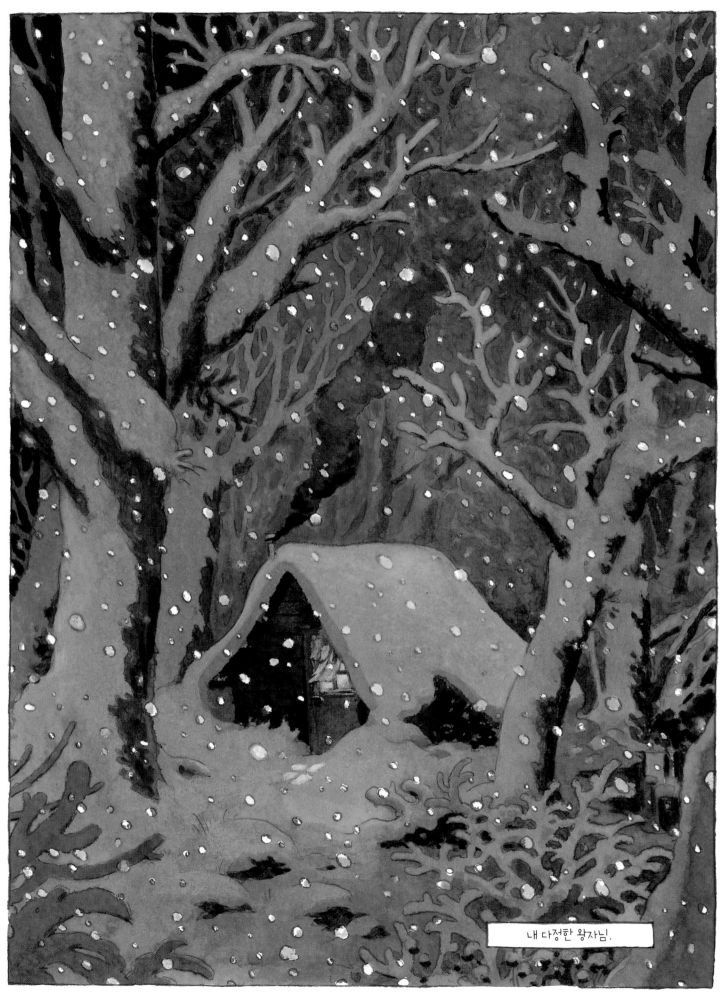

내 다정한 왕자님.

작품 해설

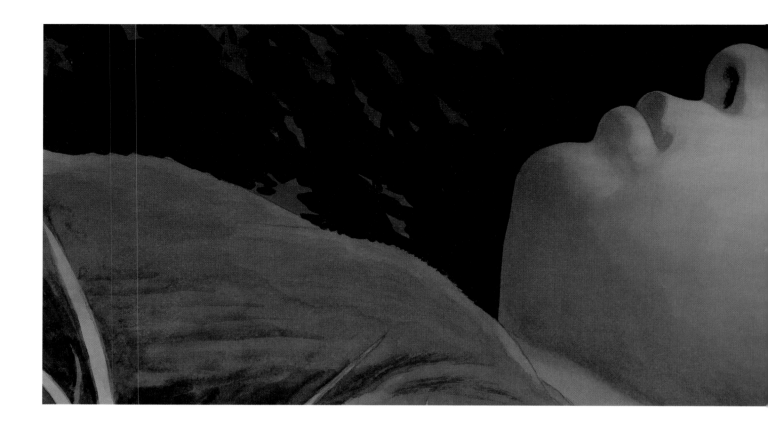

잔혹함을 모르는
잔혹한 세계의 동화

김낙호(만화연구가)

잔혹함이란 인간의 그리 오래되지 않은 훌륭한 발명품이다. 원래 생명이 있는 곳이라면 어디에나 갑작스러운 죽음도 있고, 자신이라는 개체의 생존이나 번영, 혹은 그냥 욕심을 위해 다른 개체를 수탈하는 모습이 넘친다. 잡아먹든, 부려 먹든, 아무 생각 없이 괴롭히든, 따로 그렇게 훈련받지 않아도 당연하다는 듯이 그렇게 되는 경우가 많다. 하지만 인간은 서로를 파멸시키지 않고 힘을 합쳐 효율적으로 살아갈 수 있는 집단을 만들어 나아가다 보니, 타인에게 고통을 주는 것이 당연한 것이 아님을 갈수록 강조하게 되었다. 고통을 주는 것은 집단의 도덕이나 규율을 지키겠다는 명분의 처벌, 또는 집단을 위해 타자들을 물리치는 것같이 특수한 목적 아래에서만 용인되는 것이 되었다. 이런 방향 위에 있는 것이 바로 잔혹함으로, 정당화가 부족할 때 과도한 고통을 가하는 것에

대해서는 거부감을 느끼는 것이 옳다는 발상을 담아내는 개념이다.

그렇다면 정반대로, 사랑과 우정 같은 인간 사회의 여러 감정 표현, 친절과 우아한 예절 양식같이 발전한 문명의 모습들은 분명히 있는데, 잔혹함이라는 개념이 아예 없다면 어떨까. 『아름다운 어둠』은 바로 이런 부분을 극명하게 파고드는 작품이다.

장난스럽고 경쾌한 요정 동화와
세밀하고 비정한 현실 세계

이 작품은 숲 속에 사는 인간 모습을 한 자그마한 요정들의 집단이 온갖 동물들과 함께 어울리며 살아가는 세계에서 벌어지는 이야기다. 하지만 그 어울림의 모습이란, 아름다운 노래를 흥얼거리며 모두가 행복하게 일하는 디즈니의 세계가 아니다. 그렇다고 인간형 요정들이 자신들의 생존을 위협하는 동물들로부터 몸을 지키고자 분연히 전선에 나서는 개척자 활극도 아니다. 그저 잡아먹으면 잡아먹히고, 그저 놀이를 하다가 다른 생물의 다리를 잡아 뽑고, 어떻게 죽어도 주변에서는 그냥 죽었나 보다 하고 넘어간다.

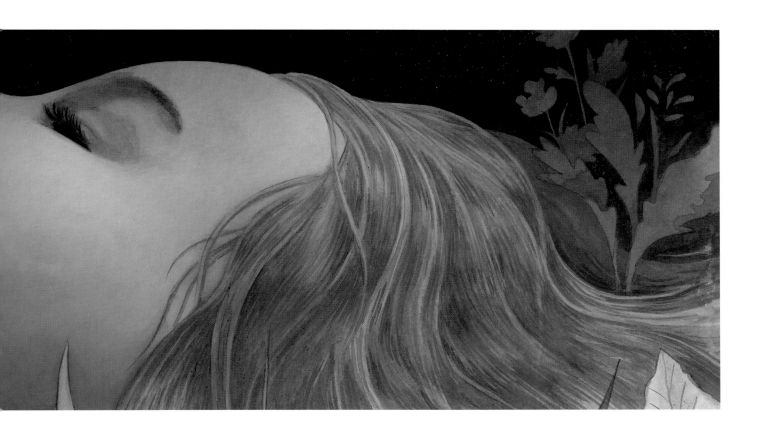

사실 죽음은 그 세계의 자연스러운 일상에 불과해서, 요정들이 생활하는 터전으로 삼아버린 곳은 바로 숲 속에서 어째서인지 죽어버린 자그마한 인간 소녀의 몸이다. 즉 이곳은 잔혹함이라는 개념이 없는 자연 상태와 같은 곳이고, 그런 세계에서 요정들은 마치 프랑스 귀족 사회처럼 예절을 찾고, 사랑과 우정을 꿈꾸고, 함께 뛰놀며, 결혼식도 올린다.

이야기의 정서를 돕는 것은 마치 어린이 동화 그림책을 연상시키는 경쾌한 수채화풍 그림이다. 하지만 동시에, 경쾌한 요정 동화의 배경에는 어둡고 비정한 현실 세계의 법칙이 있다는 것을 엿보게 할 때는 세밀한 사실화체의 인간 형상과 숲의 풍광이 나온다. 장난스러운 열린 선으로 묘사된 귀여운 캐릭터들이, 우아하게 누군가를 생매장해서 죽인다. 바글바글 모여들어 노는 듯한 가벼움으로, 충직했던 동물을 우악스럽게 잡아먹어 버린다. 시간이 그렇게 흘러가면서 점점 인간 소녀의 시체는 부패해서 무너져간다. 진지한 소품부터 유서 깊은 주류 오락만화 시리즈 『스피루와 판타지오』의 새 담당을 맡을 정도로 다재다능한 파비앙 벨만의 이야기 솜씨는, 2인조 작가팀 케라스코에트의 이런 표현력을 만나며 진정한 빛을 발한다.

잔혹함을 모르기에 잔혹함이 철철 넘치는 세계를 엿보며, 독자들은 자연스럽게 우리들의 모습을 되돌아보게 된다. 『아름다운 어둠』의 숲 속에서는 귀엽고 약해 보이는 것조차 생존 전략의 일부일 뿐이고, 충직하고 말없이 도움을 주는 이는 상황이 약간만 틀어지자 잡아먹히고 가죽이 벗겨진다. 겉으로는 우아하고 인간적이지만, 아무렇지도 않게 남의 뒤통수를 치고, 폭력을 가하고, 죽음을 가져다준다. 사소한 질투로 죽이고, 사랑과 파괴적 집착 사이의 경계선은 애초에 존재하지도 않고, 우정으로 보이는 어떤 행동들은 그저 착각에 가까운 일시적 현상이다. 이런 모습이 생각보다 낯설지 않다면, 그것은 우리들이 살아가는 세상이 딱 그만큼, 사실은 문명의 겉모습 아래에서 잔혹함에 대한 경계라는 기본 전제를 망각하고 있다는 반증이 될 것이다.

한없이 사랑스럽고, 어둡고, 관조적이며 깊숙하게 냉소적인 세계

문명의 겉모습 아래 사실은 잔혹하기 짝이 없는 세상 속에서, 어떻게 살아갈 것인가. 화려한 요정 젤리도 있다. 허영기 많고 주변을 끌어들이는 군림하는

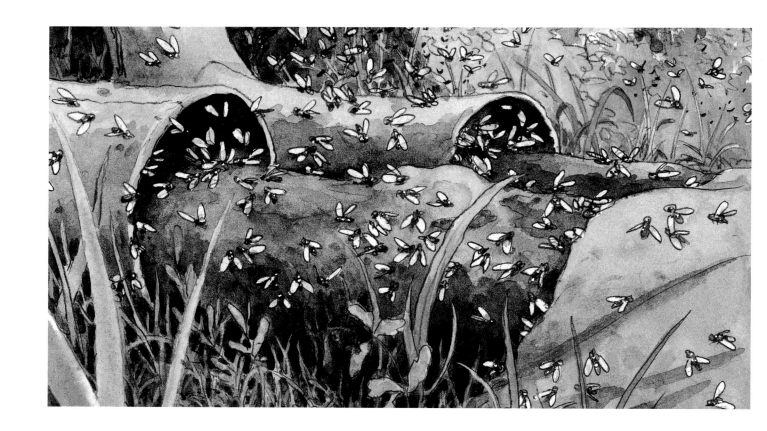

여왕벌 같은 존재다. 남의 친절을 받는 것에 익숙하고, 예절을 지키는 듯하면서 자기 패거리를 만들고, 모든 것을 탐욕스럽게 자신의 것으로 삼아버린다. 잔혹한 세상에서, 가장 적극적인 생존과 번영을 위한 행보를 하는 셈이다.

한편으로는 가위 날을 들고 도도하고 수완 좋게 자신에게 필요한 것을 얻어내는 현명하고 프로페셔널한 누님, 제인도 있다. 그녀는 다른 이들의 예절놀이와 감정싸움의 생활과 거리감을 유지하되, 도움이 필요한 이를 내치지는 않지만, 그저 홀로 자신의 길을 간다.

그리고 여주인공 오로르가 있다. 그녀는 순진하고 올곧은 소녀처럼 적당한 호기심과 낙천성, 몸에 스며든 친절과 배려로 생활한다. 죽음의 일상성을 조금도 거스르지 않고 딱히 타인을 보호해야 한다는 정의감이 넘치는 것은 아니지만, 딱히 남을 지배하려는 생각도 없다. 하지만 그녀의 자세는, 자신에게 소중한 것을 빼앗길 때는 가차 없이 변해버릴 수 있다. 적에 대해서도, 주변의 피해에 대해서도 망설임 없이 단호하다.

여러 삶의 대처 방식 가운데 어떤 쪽을 딱히 최선의 방식이라고 손을 들어줄 수는 없다. 어떤 쪽도 자

신이 속한 세상의 잔혹함을 줄여야 한다는 인식은 없고, 그저 그 안에서 자신의 삶을 고수할 뿐이기 때문이다. 하지만 요정과 모험이 나오는 동화적 정서를 담아낸다고 해서 반드시 직접적 교훈을 담아내야 할 필요는 물론 없다. 그저 이 한없이 사랑스럽고, 어둡고, 관조적이며, 깊숙하게 냉소적인 세계를 살아가는 요정들을 구경하며 웃음과 충격을 느껴보는 것이면 좋다. 잘 만들어진 판타지가 응당 그렇듯 현실에 대한 비정한 거울상인 이 작품에 대한 여운을 발판 삼아, 우리는 우리 세상 속에서 어떻게 살아가고 있는지 아주 잠깐 떠올려보는 것으로도 훌륭하다.

아니면 그냥 가위 누님 찬양만 해도 괜찮다.

파비앵 벨만 지음

1972년에 몽드마르상에서 태어났다. 어린 시절부터 만화를 좋아했으며 낭트의 비즈니스 스쿨을 졸업한 후 본격적으로 만화 스토리작가로 활동하기 시작했다. 대표작으로『Green Manor』등이 있다.

케라스코에트 지음

부부 만화가인 마리 퐁퓌, 세바스티앙 코세의 필명. 마리 퐁퓌는 광고와 메디컬 일러스트를, 세바스티앙 코세는 건축을 전공했다. 2000년부터 함께 일하기 시작해 만화, 그림책, 광고 등 다양한 방면에서 활동하고 있다. 대표작으로『Beauté』『Miss Pas Touche』『Donjon Crépuscule』시리즈 등이 있다.

이세진 옮김

서울에서 태어나 서강대학교 철학과를 졸업하고 같은 학교 대학원에서 불문학 석사 학위를 받았다. 현재 전문번역가로 일하고 있다.『발작』『설국열차』『숲의 신비』『곰이 되고 싶어요』『회색 영혼』『유혹의 심리학』『나르시시즘의 심리학』『반 고흐 효과』『욕망의 심리학』『슈테판 츠바이크의 마지막 나날』『길 위의 소녀』『돌아온 꼬마 니콜라』『뇌 한복판으로 떠나는 여행』『수학자의 낙원』『꽃의 나라』『세바스치앙 살가두, 나의 땅에서 온 지구로』등을 우리말로 옮겼다.

북스토리 아트코믹스 시리즈 ❹
아름다운 어둠 (원제 : Jolies Ténèbres)

1판 1쇄 2015년 5월 11일
 2쇄 2018년 9월 30일

지 은 이 파비앵 벨만, 케라스코에트
옮 긴 이 이세진

발 행 인 주정관
발 행 처 북스토리(주)
주 소 경기도 부천시 길주로 1 한국만화영상진흥원 311호
대표전화 032-325-5281
팩시밀리 032-323-5283
출판등록 1999년 8월 18일 (제22-1610호)
홈페이지 www.ebookstory.co.kr
이 메 일 bookstory@naver.com

ISBN 979-11-5564-043-2 04650
 978-89-93480-97-9 (세트)

※ 잘못된 책은 바꾸어드립니다.

이 도서의 국립중앙도서관 출판시도서목록(CIP)은 서지정보유통지원시스템 홈페이지(http://www.seoji.nl.go.kr)와
국가자료공동목록시스템(http://www.nl.go.kr/kolisnet)에서 이용하실 수 있습니다.
(CIP제어번호 : CIP2015010689)

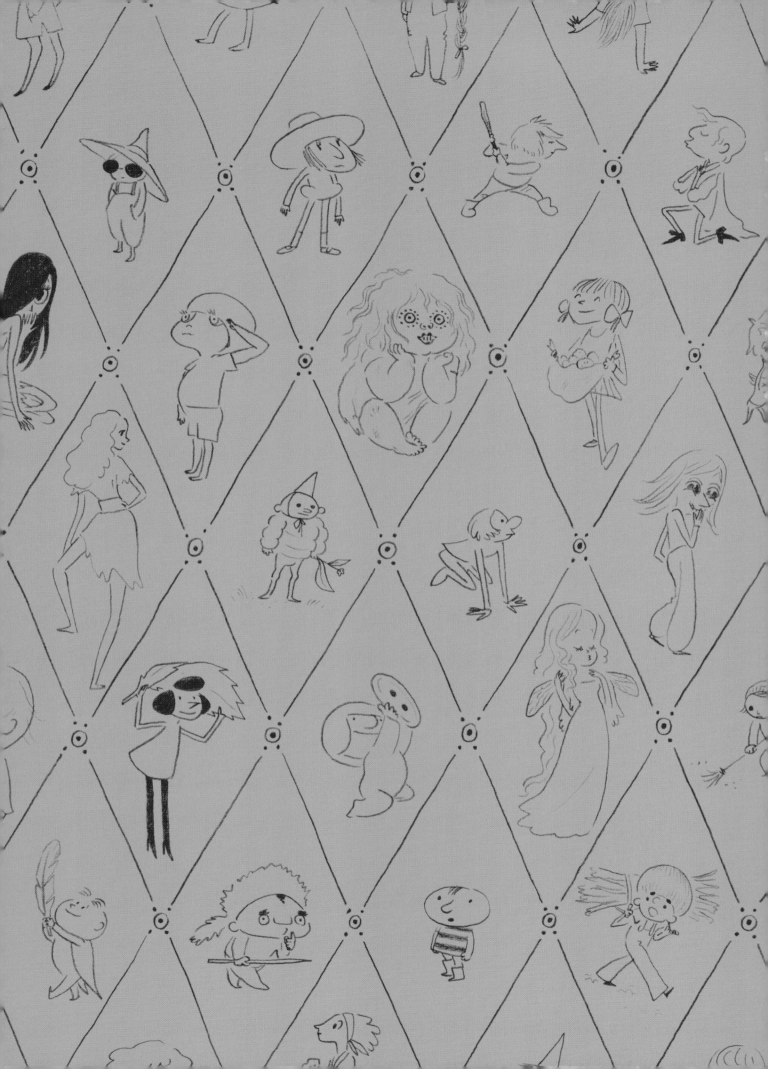